사슴, 아무 데도 없는 형상

철제 오브제가 지속되기 위한 방식에 대하여

사슴, 아무 데도 없는 형상

2018년 10월 5일 초판 1쇄 펴냄

펴낸곳 도서출판 **삼인**

지은이 유지원
펴낸이 신길순

등록 1996.9.16 제25100-2012-000046호
주소 03716 서울시 서대문구 연희로 5길 82(연희동 2층)

전화 (02) 322-1845
팩스 (02) 322-1846
전자우편 saminbooks@naver.com

디자인 디자인 지폴리
인쇄 수이북스
제책 은정제책

©2018, 유지원
ISBN 978-89-6436-148-1 03620

값 13,000원

사슴, 아무 데도 없는 형상

철제 오브제가 지속되기 위한 방식에 대하여

유지원 지음

삼인

목차

안부의 글

안녕하세요.

한 학기 동안 '철제 오브제'라고 명명한 사물을 작업물로 어떻게든 살려내려 '인공호흡'을 시도한 과정을 기록했습니다. 미술 서적이 되기를 바라지만, 관찰 일지로도 보이는 이 책에 대해 간략하게 말하고자 합니다.

이 책은 크게 5장으로 구성됩니다. 서문 「빈 화면과 오브제」에서는 철제 오브제를 발견한 경로와 어떻게 철제 오브제를 대할 것인지, 그리고 이 과정으로 얻을 수 있는 것은 무엇일지를 밝히고 있습니다. 「철제 오브제」에서는 철제 오브제의 탄생 과정과 철제 오브제의 기원과 외형, 그리고 일차적 심상에 대한 관찰을 담고 있습니다. 「긴 화면」에서는 두 개의 리스트 〈금속성의 오브제〉와 〈소장품 리스트〉를 다룹니다. 이 두 개의 리스트는 철제 오브제에 대한 관찰을 토대로 철제 오브제를 살려줄 수 있었거나, 살려내는 중일지 모르는 요소들입니다. 이들의 상호 관계를 통해 철제 오브제가 주는 궁극적인 심상이 무엇인지를 찾아내고자 합니다. 그리고 「연신내」에서는 이 요소들을 어떻게 운용하면 철제 오브제와 관계를 맺을 수 있을지를 연신내의 상권 개발 방식을 토대로 탐구합니다. 마지막으로 「철제 오브제에 관하여」는 세 개의 탐구에서 얻은 결론을 가지고 과연 철제 오브제를 살려낼 수 있을까에 대해 평가했습니다.

제가 만든 사물의 생애 전반을 비평하는 것으로 이 책은 시작합니다. 이 사물에서 나온 개인적인 평가 기준에 따라 제작된 다른 작업물들을 제시하고, 이에 대해서도 비평합니다. 그리고 이들을 억지로 엮어 만든 작위적인 준수 요건에 맞춰 새로운 작업을 진행하는 과정까지를 다룹니다. 이 책은 자의적 해석으로 이루어져 있으며, 보충을 위한 예시들의 평가마저도 해석에 타당하게 구성했습니다. 이는 모두 이 책의 부제에서 보다시피 철제 오브제를 살려내기 위한 노력입니다. 예시들이나 이에 대한 평가가 저의 취향이 아니라 타당하게 들릴 수 있을 만한 해석들을 선택한 것임을 미리 말

씀드립니다. 또한 단순한 현실에 대한 확대 해석도 다분히 포함되어 있습니다.

　　　제가 이 작업 시작할 즈음 일본 여행을 친구랑 둘이 갔었는데 예약 실수로 혼자 묵는다고 체크를 했습니다. 그리고 서울에 돌아온 후에 호스트가 손님 평가에 "1명이 지내기로 했는데 분명 2명이 있다간 흔적이었습니다."라고 숙박 사이트에 글을 올렸다는 것을 알았습니다. 이 내용이 제 프로필 첫 화면에 떠서 저는 더 이상 그 사이트를 이용할 수 없게 됐습니다. 이 사건이 궁극적으로 철제 오브제를 다시 보게 된 이유인 듯합니다. 철제 오브제의 발견과 상관없이 그 호스트에게 미안하고, 너그럽게 생각해서 그 글을 내려 달라는 부탁을 드리고 싶습니다.

일개 '국내 학부 미술인'인 제가 주류 예술 담론을 형성하거나 이끈다는 것은 말도 안 되는 일이고, 특정 담론을 언급하는 것만으로도 주제 넘는 행동으로 보일 것입니다. 이렇게 굳게 닫힌 담론의 장 언저리에서 불안하게 서성이는 것이 저희 학부생의 역할이라고 느낍니다. 그 일원이자 주변인으로 지켜본 저희의 모습은 미미한 매력으로 태어나 예술이 되려고 노력하다가 리얼 예술에 치여 바로 사라져버릴 운명인 수많은 사물이나 우리의 과제물들과 동일한 처지였습니다. 관찰하는 것과 평가하는 것만으로도 지치는 존재였습니다. 그럼에도 이러한 위치에서 미술인인 척해야만 하는 저희는 어떻게든 방편을 모색해야 했습니다. 만약 저희처럼 힘겹고 살아남지 못할 것 같은 과제물인 '철제 오브제'가 잘 포장되어 멋있는 좌대 위에서 매력적인 예술이 된다면, 나 자신도 예술로 살아남을 희망이 있을 것 같았습니다.

저는 이 책이 수필로 분류되어 대중에게 묘한 기대감을 전달하기를 바랍니다. 그리고 동시에 미술인 지망생으로서 당연히 이 책이 미술 서적으로서 담론을 형성하기를 희망합니다. 이 책에 쓰지는 않았지만 저는 현 세대를 '포스트-포스트 시대'로 정의하고, '이 시대에 저희가 할 수 있는 작업에 대하여'라는 주제를 내부에 저만 알게 포함했습니다.

2017년, 수많은 '포스트- α 시대'라는 정의들 속에서 친구인 김재식은 2018년 현재를 '포스트-포스트 시대'라고 이야기했습니다. 저는 이 시대를 로잘린드 크라우스Rosalind Krauss*의 '포스트-매체 조건'의 시대가 현 시대의 이전 모델이라고 보고 포스트 매체 조건 시대의 '포스트'에 포스트프로덕션(후반 작업)의 '포스트'를 통해 해석하기로 했습니다. '포스트-매체 조건'에서 이야기하는 기성 매체들의 재 존립을 미술관에서 체감하고 있는 저는 이 현상의 한계점을 파악할 수 있었습니다. 1970년대 이후 형성된 포스트-매체 조건들은 모두 현 시대에선 전통적으로 매체를 다루는 방식과 다를 바가 없다고 느꼈습니다. 계속해서 새로운 물형과 주제가 들어오는 마당에 더 이상 새로운 매체의 형성 자체는 새로운 것이 아니기 때문입니다. 즉, '전통 매체를 되돌아본다.'의 선행 조건인 새로운 매체 속에서의 전통 매체를 재발견하는 것이

미국의 미술 평론가이자 미술 이론가.

그다지 매력적이지 않은 것입니다.

이제 우리는 포스트-매체 조건 자체가 형성되는 그 과정을 순수하게 재고하고, 이에 걸맞은 새로운 대안을 내놓아야 합니다. 제가 제안할 방안은 새로운 매체를 형성할 때부터 매체 자체에 대한 조건 제시, 매체 자체에 대한 관습과 관념 재고, 재조직, 즉, 이차 작업이나 후반 작업이라고 말하는 재조건화까지 모든 것을 진행하는 것입니다. 이와 같은 매체 자체에 대한 이차 작업에서 참고할 수 있는 것이 니꼴라 부리요Nicolas Bourriaud*의 《포스트프로덕션》에서 이야기하는 관계 미학적 재해석과 재배치입니다. 《포스트프로덕션》에서 다룬 것이 예술을 이루는 개체 간의 관계 미학이었다면, 우리는 매체 자체를 그 개체로 두고 매체 자체 간의 관계 미학적 재해석과 재배치를 수행할 것입니다. 이때 '철제 오브제—혹은 철제 오브제에서 파생한 리스트—'는 매거진 《This is tomorrow》의 매체[medium] 분류에 포함된 beijing과 마찬가지의 위치에 놓인다고 봅니다. 철제 오브제에 대한 이론을 이 책에서 세웠고 여기서 파생한 작업물들이 존재하기 때문에, 철제 오브제와 다른 리스트 혹은 매체들 간의 혼합과 재조직의 과정에서 도출할 미학적 요건이 바로 이 '포스트-포스트'적인 작업으로 읽힐 수 있다고 판단합니다. 개개의 작업물이 아닌 개개의 매체 조건을 형성하는 것이 우리가 할 일인 것입니다.

좀 더 자상한 말들도 하고 싶었고, 철제 오브제와 관계자들에게 전하려는 이야기도 있어 여기에 쓰려 했지만 본문의 거칠거칠한 문장들 사이에서 연소해버린 것 같습니다. 제가 철제 오브제를 탐구하게 만들어주신 호스트 분과 혐규만화, 철공 선생님, 〈모형키위〉, 연신내역, 감사합니다. 읽거나 다시 보는 것이 두렵고 지치는 이야기를 몇 번이고 들어주시고 꾸역꾸역 작업 피드백을 주신 교수님들과 친구들, 가족들, 사람들, 그리고 어려운 출판을 결정해준 도서출판 삼인, 사랑합니다.

2018. 9 연신내

프랑스의 미술 비평가이자 큐레이터.

빈 화면과 오브제

2017년 하반기 다양한 사물들을 제작했다. 이는 모두 학교 수업 과제로 제작된 것들이다. 만들어진지 반년도 지나지 않은 현 시점에서 대부분의 작업물들은 작업실 구석에 박혀 있다. 그러나 유일하게 정물대 위에 있는 사물이 있는데 바로 이 철제 오브제이다. 단명한 오브제들 사이에서 철제 오브제는 왜 살아남아 있는지, 그리고 어떤 의의를 가지고 있는지에 대해 이야기하려 한다.

〈모형키위〉와 관련한 작업이 일단락된 후 나는 곧바로 연신내에 대한 작업을 진행하고자 했다. 몇 년 전부터 계속해서 연신내에 대한 작업을 하겠다고 공공연하게 말하고 다녔고, 연신내와 관련한 소스를 충분히 수집했으므로 더 이상 이 작업을 미룰 수 없었다. 그러나 소스들을 다시 살펴보니 여간해선 매력적인 부분을 찾아낼 수 없었다. 이는 연신내에 너무 익숙해진 이유도 있겠지만, 연신내가 정말 어떤 매력도 없기 때문일지도 모른다. 작업실에 막연히 앉아 있다가 지난 학기 과제로 만든 것들을 쌓아놓은 구석이 눈에 들어왔다. 많은 대학생들의 과제물들이 그러하듯 이 과제물들 또한 작업으로 진행시킬 만한 어떤 매력도 찾을 수 없는 덩어리로 보였다. 왜 대학생 과제물은 작업이 될 수 없을까.

과제물

대부분의 존재는 소재가 될 수 있다. 그러나 얼마나 특정 감각과 사고를 보는 이에게 전달할 수 있느냐에 따라 그 존재는 작업물이 될 수 있을지, 소재로서의 자격이 충분한지를 평가받는다. 이 점에서 과제물은 매력이 없다.

미술대학 과제물도 다른 대학의 과제물과 마찬가지로, 기존의 것을 배우고 그걸 얼마나 이해했나를 평가받는 목적으로 제작된다. 문제는 이런 단순한 목표 치고 너무 많은 노동과 돈이 소비된다는 것이다. 기본적으로 필요한 노동과 돈이 많이 들어서 학생들은 당연히 많은 애정을 쏟을 수밖에 없다. 평가를 목적으로 만들어진 무언가에 불과한데, 이것이 특수한 의의를 가질 수 있겠는가. 우리는 그 많은 노동과 돈을 들여서 뭔지 모를 덩어리를 만드는 꼴이 되고 만다.

연신내도 매력이 없다. 연신내도 서울에 허다한 동네 중 하나에 불과하다. 그럼에도 내가 사는 곳이기에 나만이 찾을 수 있는 특수성이 존재할 것이라고 믿었다. 많은 수집을 했지만, 연신내는 허다한 동네 중 하나에 불과하고 객관적으로 특수한 의의란 없어보였다. 연신내나 과제물이나 작업 소재가 되면 안 되는 것 같다. 이렇게 보니, 내 주변엔 매력을 찾을 수 없는 덩어리들만 가득 차 있는 듯하다. 하지만 나는 지금 어떻게든 다음 작업을 해야만 하고 내 소재가 될 수 있는 것을 발견해야만 한다. 정말 이것들이 어떤 가능성도 없는 것인지 두 눈으로 확인하기로 했다. 연신내보다 덩어리들의 의의를 파헤치는 게 더 시급한 일이 되었다.

덩어리들을 다시 봐도 여전히 이들은 이미 죽어버린 사물들로 어떤 회생 가능성도 느껴지지 않았다. 왜 계속해서 이렇게 많은 죽어버릴 사물들을 우리는 만들어야만 하는 걸까. 어쩌면 현재 우리에게 가장 큰 과제는 이 과제물을 처리하는 것일지도 모른다. 이 와중에 그나마 눈에 띄는 것이 한 개 있었다. 그게 바로 이 책에서 다루기로 한 철제 오브제이다.

철제 오브제의 발견에 대한 진실

　　　　소속 사회가 없는 사물을 대변할 듯이 말했지만, 사실 철제 오브제를 발견하겠다고 했을 때, 철제 오브제는 과제물의 무덤 속에 있진 않았다. 과제물 중에도 그나마 작업실에 둘 만하다고 판단해서 이미 이것은 꺼내 정물대 위에 올려두었다. 그렇다. 이미 한 번 발견했던 것이다. 과제물 시체더미 속에서 철제 오브제는 그나마 완전히 죽어있진 않았다.

　　　　과제들이 죽을 수밖에 없는 이유는 대부분 희미한 소재와 대상을 가지고 제작한 작업물이기 때문이다. 희미한 재료를 재구성한 과제물은 상당 부분 소재와 대상의 의의를 잃어버리고, 제작자의 콘셉트만이 남은 사물이 되어버린다. 당연히 그 다음 작업으로 이어질 수 없다. 사탕 포장지는 먹지 못하는 것과 마찬가지이다. 하지만 철제 오브제는 그나마 부스러기 같은 게 남아 있을지도 모른다는 약간의 희망이 있었다. 구체적으로는 잘 모르겠지만, 그냥 다른 작품들 틈에서 눈에 들어왔다. 내 관점에서 예쁘게 만들어서 일지도 모르겠고, 철이라 반짝거려서 일지도 모르겠다. 어쨌든 눈에 밟혔고, 희미하게 회생 가능성을 느꼈다. 잘 못 본 것일 수도 있다. 다른 작업물과 즉물적인 차이는 알 수 없었다.

　　　　우선 이 철제 오브제를 살려낸다면 혹시 다른 과제들도 살아남을 수 있겠다는 희망이 있지 않을까. 어쨌든 철제 오브제는 내가 구제한 과제물이니까 말이다. 철제 오브제가 살아난다면, 전 세계 수억 개의 소속 사회를 잃은 과제물들도 희망을 가질 수 있을 것이다. 그리고 연신내도 어쩌면 말이다.

　　　　어째서 철제 오브제는 살아남을 수 있다고 느꼈을까. 덩어리에서 분리한 철제 오브제는 형상이 예뻤다. 그러나 작업실의 철제 오브제는 다른 덩어리들과 마찬가지로 거의 죽어가는 사물이었다. 특별한 매력도 모르겠고, 소재나 원판도 희미했다. 가지고 있는 이미지는 고작 사슴 같다는 것과, 과제의 가제인 '사슴 모티프의 귀금속 장식대' 정도였다. 그렇다. 과제물이 매력적일 수 없는 이유가 나에게 익숙하기 때문은 전혀 아니다. 정말 매력이 없는 것이다. 연신

내도 분명 익숙해서 매력이 없는 것이 아니다.

그 덩어리들보다 아주 조금 멋있는 철제 오브제는 정물대 위 정물들 사이에서 특히 낯빛이 어두웠다. 눈에도 안 들어왔다. 나에게 철제 오브제는 그나마 희망적인 것이지, 그다지 희망적인 것은 아니었다. 이 덩어리의 구성체들은 공통적으로 비슷한 감각을 내뿜는데, 그것은 초탈함이다. 정물대 위에서 철제 오브제의 역할은 초탈함이었다. 덩어리에서 나와 자리한 철제 오브제는 《은혼》의 '야마자키 사가루山崎退'*와 같은 역할을 하는 듯이 보였다. 철제 오브제나 연신내, 야마자키 사가루와 같이 아무 의미 없는 듯한, 혹은 사회에 없는 듯한 역할은 어떤 사회에서든지 하나씩 존재한다. 그리고 그 존재들은 모두 그 사회에서 이러한 역할을 자처하고 있다.

다른 과제물과 마찬가지로 철제 오브제는 애착은 가지만 특별한 의미를 가지진 못할 사물이다. 철제 오브제와 나의 이러한 미약한 관계는 나의 관계 전반에서 자연스럽게 일정 부분을 차지하고 있다.

만화 《은혼》의 등장인물, 《은혼》에 실린 〈소라치의 독자와 만나는 질문코너 43〉에서 야마자키 사가루에 대해 다음과 같이 말한다. "자기도 모르는 새 누군가의 옆에 붙어서 자잘하게 노는 게 야마자키입니다. 옛 추억을 이야기할 때 '그 때 즐거웠지. 그 때 누구누구가 갔더라?' '응. 다카하시랑 사토랑 나랑… 또 한 명이 있었는데, 누구였지?' 야마자키입니다. 도시락에 들어 있는 뾰족뾰족한 초록색 그거, 그게 야마자키입니다. 졸업식 때 왠지 평소보다 괜찮은 녀석으로 보이는 게 야마자키입니다. 마라톤 대회에서 같이 뛰려고 했는데 골 직전에 돌연 스피드를 내는 녀석의 발밑에 떨어진 목장갑이 야마자키입니다."

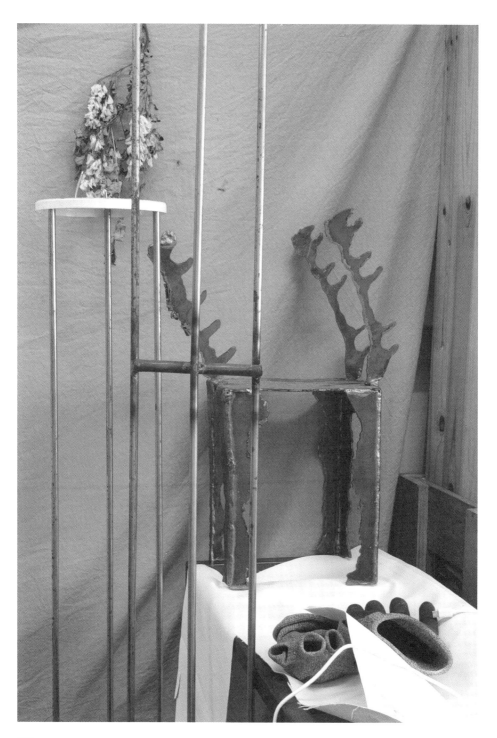

철제 오브제와의 관계

그다지 궁금한 것이 없거나 그다지 눈길이 가지 않는 존재들이 있다. 적절한 예시를 찾고 싶지만 그런 친구들은 미안하게도 정말 면밀히 찾아보지 않으면 눈에 띄질 않아서 잘 모르겠다. 이 예시가 적절할지 모르겠지만, 헤나 염색하는 가게나 이케아의 배터리 충전기 코너 정도가 이에 해당하지 않을까. 헤나 염색의 필요성이 높은 사람에겐 헤나 염색 가게가 눈에 들어올 것이다. 나는 이러한 사물을 발견할 때마다 감동과 함께 약간의 걱정이 인다. 〈모형키위〉에서 언급했듯이, 우리는 사물을 인지하는 매 시공간마다 그 사물과 특수한 관계를 맺고 있다. 심지어 그게 허상의 무언가도 아니고 존재할 필요와 의의도 없는 것일지라도, 그 존재가 1밀리미터를 움직였건, 움직이지도 않았건 말이다. 내가 철제 오브제를 발견했을 당시의 감각을 지금 나는 또렷이 기억할 수 없다. 분명 나는 매 순간마다 좀 더 철제 오브제를 분석적으로 보고, 의미를 부여하고, 그 관계 혹은 감각을 극대화했을 것이다. 이때 나는 과연 철제 오브제를 왜 선택했는지를 생각하고 철제 오브제 자체의 생존이 중요한 것일지, 그 덩어리들 전반의 회생이 중요한 것일지를 선택해야 한다.

철제 오브제를 발견했을 당시 이것이 조금은 살아날 수 있을 것이라고 느꼈다. 철제 오브제가 야마자키 사가루 같다고 느낀 것은 어쩌면 그 이후의 감각일지도 모른다. 내가 철제 오브제를 발견한 시점이 언제인지에 따라 뭐가 중요한지 파악할 수 있을 것이다. 그리고 이 글에서 철제 오브제를 발견한 지점은 정물 중 일부가 아닌, 과제물 중 일부라고 생각한다. 나는 철제 오브제와의 관계를 희미하거나 끊어질 듯하다고 느낀다. 철제 오브제를 발견한 상황에서 발생한 관계가 '관계없음'이라고 표현할 수 있는 관계였기 때문이다. 그러나 이것이 온전히 '흥미롭지 않음'의 관계로 보이진 않았기에, 다른 덩어리들과 달리 나의 눈에 띄었다. 또한 희미하거나 끊어질 듯하고 어쩌면 미약하다고 표현 가능한 이 관계는 여태껏 내 주변의 매력을 찾을 수 없는 덩어리들 가운데 어떻게든 소재가 된

존재들과의 관계와 유사하다. 그래서 철제 오브제를 발견한 시점은 이 미약한 관계를 느낀 상황이라고 생각하기로 했다. 그리고 철제 오브제에게서 이 관계를 도출하도록 유도한 심상 혹은 감각을 밝히고 집어낸다면 어쩌면 철제 오브제는 살아남을 수 있을 것이다. 현재 나는 철제 오브제에 강한 애착을 갖고 있다.

양자역학

　　본격적인 탐구에 앞서, 이전 작업과 연관해 나의 태도에 대해 이야기를 하고자 한다.

　　이 과정은 기본적으로 양자역학과 〈디지몬 시리즈〉에 대한 이야기에 기반을 두고 있다. 〈디지몬 시리즈〉는 디지털의 심상을 만들어 낸 대표적인 예시로, 어떠한 심상도 가지고 있지 않은 '디지털'이라는 단어에 개인의 심미적 취향을 가득 채워 제시함으로써 그것이 디지털 심상으로 인지되도록 시도했다. 심상의 파워 게이지가 0 인 디지털이라는 소재에 개인적인 심상의 파워 게이지 α를 넣어 디지털의 심상 파워 게이지가 α로 비치도록 만든 것이다. 하지만 철제 오브세가 디지털과 동일한 경우는 아니다. 당시의 디지털은 마치 '아미노산'이라는 단어와 같은 느낌이지만 철제 오브제에는 이미 존재하는 심상이나 감각이 있다. 철제 오브제는 이미 만들어진 것이고, 가시적이어서 마주하는 순간 발생하는 관계가 존재한다. 앞서 말했듯이 철제 오브제는 아주 미약한 관계성을 가지고 있다. 그렇기에 우리는 막연히 철제 오브제의 심상 파워 게이지가 0 이라고 할 수는 없다. 물론 거의 0에 가깝게 느끼기는 하지만 말이다. 이에 우리는 철제 오브제를 작업화 할 사회가 이미 어딘가에 존재할 수도 있다고 상정해야 한다. 앞으로 진행할 철제 오브제의 연명 프로젝트, 혹은 철제 오브제의 친구 만들어주기는 〈디지몬 시리즈〉와 같이 막연하게 아무거나 집어넣을 수는 없을 것이다.

철제 오브제가 살아남을 수 있고, 디지털과 같은 방식의 진화를 할 가능성은 있다고 생각한다. 왜냐하면 우리에게는 물체가 관찰됨에 의해 물체의 상태가 변화한다고 말하는 양자역학적 시선이 있기 때문이다. 양자역학에 의하면 철제 오브제를 관찰하기 이전에는(문맥에 따라 발견하기 이전이라 할 수도 있겠다.) 분명 철제 오브제와 우리가 맺을 수 있는 다양한 관계들이 중첩 상태로 존재했을 것이다. 그러나 내가 철제 오브제를 마주한 순간 이 수많은 관계의 경우의 수 중에 단순히 '관계없다'*, 혹은 '미약한 관계'라는 관계가 우리에게 걸려든 것이다. 관찰 이전에 수많은 관계들이 있었다고 가정하고, 이 관계들을 찾아낸다면, 철제 오브제는 어쩌면 자신을 살려낼 사회를 가질지도 모른다. 이 책에서 현재 수렴된 심상과 그 기저에서 발견하지 못한 심상을 분석하고, 철제 오브제의 생존에 걸맞은 사회를 찾거나 만들어주는 과정을 통해 철제 오브제를 살려내고자 한다.

마치 한 집합의 수많은 부분 집합을 제비뽑기로 뽑았을 때 우리가 공집합∅을 선택한 상황이라고 할 수 있겠다.

만약 철제 오브제를 살려낸다면, 수많은 과제물들은 작은 희망을
가질지도 모른다. 이에 나는 철제 오브제에게 힘을 쏟기로 했다.
철제 오브제가 진정 어떠한 매력도 없는 존재였는지 아니면 내가
감각하지 못했던 철제 오브제의 특별한 감각이 존재하는지 알 필
요가 있다. 일단 철제 오브제를 좀 더 면밀히 관찰하면서 내가 감
각하지 못했던 사항이 있는지 찾아본다.

철제 오브제에게 걸맞은 사회를 찾아주거나, 만들어주는 것이 우리의 목적이다. 이에 철제 오브제를 발견한 순간의 관계를 형성하게 한 심상이나 감각을 우선 찾아보기로 했다. 철제 오브제의 기원이나 형상을 통해 우리는 좀 더 세밀하게 왜 이러한 관계를 느꼈는지, 그 심상은 도대체 어디서 나온 건지 파악한다. 그게 무엇이었는지 좀 더 정확하게 안다면, 앞으로 내가 뭘 해야 할지 알 수 있을 것 같다.

철제 오브제와 기호화에 대한 이야기

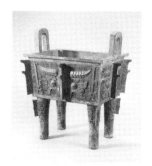

청동제기, 낙양 방가구서주무덤 출토, 낙양 박물관.

청동기 문양들은 기호화되는 과정을 보여주기에 적합하다고 판단한다. 청동기 문양들은 성공적이고 익숙한 이미지 혹은 기호로 자리 잡았고, 흥미로운 변천을 겪었다. 이들의 기원은 빗살무늬 토기에 있다고 한다. 빗살무늬에 변화를 주려고 대칭의 빗살무늬를 만들기 시작한 것이 청동기 문양이라는 기호의 시초다. 이후 대칭적인 빗살무늬는 조금씩 곡선형을 이루다가 고사리무늬로 변했다. 이 고사리무늬는 또다시 변화하기 시작해 대칭의 자리로 위치한 두 마리의 동물 문양이 되었고, 대칭적인 동물 문양이 혼합되고 희석되어 정면의 얼굴 문양(붉은악마로 알려져 있다.)으로 변화했다.

이는 이미지들이 어떻게 연명하는지를 알려준다. 이미지들은 보전을 보장받을 수 있는 곳에 위치하고자 한다. 그리고 보전을 보장받는 방법이란 더 많은 사람들에게 더 오랫동안 보이는 것이다. 고대의 이미지들이 선택한 장소는 무덤이었다. 더 많은 후대 사람들에게 비칠수록 영생에 가까운 삶을 살 수 있는 것이다. 더 강한 권력을 가진 사람에게 채택될수록 더 오랫동안 살아남는다. 더불어 그 주인이 신적인 존재가 된다면 이미지 또한 종교가 될 수 있었고, 진정 영생이라 여겨질 수 있는 기호가 될 수 있었다. 기호가 되어 영생을 얻었다고 하더라도, 이미지는 후대에서 후대로 넘어가면서 끊임없이 의미의 변주를 겪는다. 청동기의 문양이 변화한 것처럼, 혹은 제주도가 유배지에서 여행지로 변한 것처럼 말이다. 이미지의 생존에서 본래 이미지의 의도란 중요하지 않을지 모른다. 동물 문양으로 읽거나 붉은 악마 문양으로 읽는 것이 문제가 아니라 이미지가 후대까지 살아남는다는 것이 중요하다. 내가 채택한 이미지를 위해 나는 이 오브제를 기호화, 혹은 이미지화 하려 한다.

철제 오브제의 탄생

　　2017년, 과제이기도 했지만 지인들에게 선물로 주기 위해 철제 소반들을 제작했다. 나름 주나라 풍 청동기 모티프로 제작하려 했다. 이 소반 시리즈는 녹슨 철의 느낌이 마음에 들어 그 느낌을 살리려 다양한 실험을 했던 것들이다. 그리고 소반을 만들고 남은 철들을 대충 붙여 현재 이야기하는 철제 오브제를 만들었다.

　　철제 오브제와 철제 소반 시리즈는 예쁘게 녹슨 철판 한 장으로 만들었다. 철판을 처음 마주했을 때부터 이미 이 철판은 그 자체로 심상을 자아내기 충분한 오브제였다. 철제 소반들과 철제 오브제의 제작 과정은 이 예쁜 철판을 잘라 콜라주collage했거나, 종이접기를 한 것이었다. 그래서 이 시리즈의 이미지는 철판에 있다고 볼 수 있다. 그러나 이 시리즈가 철판 고유의 아름다움만으로 이루어졌다고 할 수는 없다. 기술적으로 미숙해 철판을 재가공하면서 생긴 흔적을 무시할 수 없기 때문이다. 이 시리즈의 정확한 기본 시각적 심상은 사실 난잡하게 가공된 철판이라고 할 수 있다.

　　첫 번째 철제 소반은 네모반듯하고 깔끔하게 용접된 일반 탁자의 형태였다. 그 후 만든 소반들은 네모반듯하게 자르고 깔끔하게 용접하는 시간이 오래 걸려 대강의 형태로 오려 만들었다. 형태가 난잡할수록 철판과의 시너지synergy가 컸다. 자르고 남은 철판들 역시 난잡하고 상처가 많았다.

　　앞서 말했듯이 철제 오브제는 남은 철판들을 연결해 만들었다. 소반을 만들고 남은 철판들이야말로 녹슨 철판을 선택한 이유를 적나라하게 이야기하고 있었다.

　　철제 오브제는 네 개의 다리와 몸판, 두 개의 뿔, 긴 꼬리로 이루어졌다. 각각의 다리들은 두 개의 파트를 이어 붙인 형태이다. 앞다리를 위한 네 개의 부품과 뒷다리를 위한 네 개의 부품, 그리고

양 뿔은 각 철판 네 장과 두 장을 겹쳐 함께 자른 형태이다. 철판을 겹치고 자르면 윗 장이 녹아내려 흉측한 단면이 된다. 그리고 철판 사이에 산소가 투과되어 길쭉한 점들이 철판에 남게 된다. 몸판은 〈철제 소반 No.3〉의 다리 부분을 잘라 남은 철판을 그대로 사용했다. 〈철제 소반 No.3〉 또한 다리 파트를 자를 때 겹쳐두고 잘랐기에 앞서 말한 현상들을 볼 수 있다. 꼬리는 나머지 부분을 모두 완성한 뒤 따로 만들어 이어 붙였다.

제작 당시, 이 오브제도 철제 소반과 마찬가지로 도구로서의 역할이 있어야 한다고 생각했다. 그러나 이미 장식으로 달아둔 뿔로 인해 소반이라 말할 수 없어서 귀금속 장식대로 바꿔 반지나 목걸이를 걸 수 있는 형태로 꼬리를 잘라 붙였다. 철제 오브제를 용접할 때에 아르곤 용접기를 사용하는데, 깜빡하고 아르곤 가스가 꺼진 상태에서 용접했다. 이음새 부분들에 많은 양의 산소가 노출되어 붉게 녹이 슬었다. 왼쪽 허벅지 부분을 보면 이것을 그냥 버리려고 했다는 것을 알 수 있다. 넓은 면적이 지져 있는데 용접 연습이나 하려고 지져놓은 것이다.

사실 다 만들어진 철제 오브제를 보면, 철판의 이미지가 철제 오브제에 진짜 남아 있나 싶다. 그리고 만든 지 오래되고 만들 때부터 너무 변형이 많아서 원판의 이미지가 뭐였는지 가물가물하다. 그래도 이 철 덩어리를 살리기로 마음먹었기에 이 철 덩어리의 원판 이미지를 상정할 필요가 있다. 청동기 문양이 빗살무늬 토기에 기반을 두고 있다는 것이 사실인지 알 수 없다. 그래도 청동기 문양의 기반은 빗살무늬 토기이다. 원판이 남아 있는지 알 수 없고 그저 예뻐서였는지 모르겠지만 그 철판에 철제 오브제의 기반을 두기로 했다.

그러나! 어쨌든 철제 오브제의 매력에 철판으로 만들어졌다는 사실이 끼치는 영향은 결코 미미하지 않다. 나약해보이는 시각적 무게감, 무심한 듯한 질감의 깊이, 얇고 쓸모없어 보이지만 촉감으로 느껴지는 무거움은 전부 이 오브제의 즉각적인 매력이다. 그리고 이것은 다 철판으로 만들어진 얇은 철 덩어리이기에 가능하다. 철판이 어떻게 녹슬었는지 몰라도 철판은 철제 오브제의 이미지에 중요한 기여를 하고 있다.

철제 오브제의 무게에 대한 이야기

철제 오브제의 시각적 나약함에서 오는 가벼움이나 촉각적 무거움과 같은 무게감은 철판으로 만들었다는 것에 기인한다. 철제 오브제의 탄생에서 빼놓을 수 없는 철판은 일차적으로 무게에 대한 감각을 연다. 이에 철제 오브제의 외형에서 오는 감각 중 가장 먼저 무게감에 대한 이야기를 하고자 한다.

내가 일반적으로 인식하는 철제 오브제의 이미지는 시점에서 약 15도에서 20도 아래에 위치한 정물대 위에서 오브제의 정면에서 40도 정도로 틀어 위치한 이미지이다. 이렇게 볼 때에 몸판 부분은 약 5도의 경사로 눈에 비친다. 이 시점에서 철제 오브제는 가볍고 단단하지 못한 사물로 보인다. 철제 오브제가 이렇게 인식되는 요소로는 먼저 몸판이 잘 안 보인다는 점이다. 우리는 철판은 무거운 것이라고 알고 있다. 그러나 이 시점에서 우리 눈에는 철제 오브제의 허술한 형상이 들어온다. 이 형상이 재질을 가린다. 이것이 가벼움에 대한 가장 첫 번째 인식이다.

두 번째로 가벼움에 관련해 눈에 들어오는 것은 40도로 틀어져 있기에 보이는 것인데, 2밀리미터의 뿔의 두께다. 2밀리미터는 면으로 인지할 수 있는 두께 중에서 가장 얇은 면적으로 알고 있다. 이 정도의 두께는 평소 무겁지 않게 느껴진다. 일반 플라스틱 2밀리미터는 꽤 가볍다. 또한 평소 2밀리미터의 철판을 가까이서 접할 기회가 없는 우리는 철제 오브제의 무게를 간과한다. 특히 두께가 보이는 뿔은 굴곡이 많은 구간이다. 굴곡에 의해 뿔의 두께가 가장 두껍게 보이는 곳이 2밀리미터이고 나머지는 그 이하로 보인다. 분명 이 두께가 조금만 더 두꺼웠다면 우리는 이것을 가볍지 않게 보았을 것이다. 2밀리미터는 평소 우리가 체감하는 가벼운 물체의 범주 끝자락으로 이보다 조금 더 두꺼웠다면, 우리는 철제 오브제가 프라이팬보다 무거울 것으로 예상할 것이고, 일반 플라스틱보다는 뚝배기를 연상했을 것이다.

세 번째 이유는 오른쪽 앞다리와 몸판의 이음새다. 다리의 두 면과 몸판이 만나는 꼭짓점은 기술적 한계로 철이 녹아 구멍이

뚫려 있다. 이 구멍은 직경 2밀리미터 정도로 시점에서 몸을 조금씩 움직이면서 보면 뒤의 배경과 왼쪽 뒷다리가 반복되어 보인다. 하나의 픽셀로 인지되는 이 구멍은 경우에 따라 반짝거리며 철제 오브제의 이미지를 움직이는 것처럼 만든다. 짧은 이미지 영상과 같이 보이게 해서 철제 오브제를 얄팍한 이미지로 만든다. 우리가 몸을 움직이지 않는다 해도 이미지에 배경이 투과되는 것만으로도 구멍은 이미지를 얄팍하게 만드는 역할을 충분히 수행하고 있다. 이 요인도 마찬가지로 2밀리미터라는 점이 큰 역할을 한다. 이 요인이 발현한 이유는 2밀리미터의 구멍이 픽셀로 인지되어 잘못 그린 오타로 보였다는 점 때문이다. 조금 더 구멍이 크거나 여러 개의 구멍이 있었다면 이것은 인위적인 요소로 보여, 대강 만든 것 같은 얇은 이미지의 역할을 수행하지 못했을 것이다.

마지막으로 왼쪽 뒷다리의 옆면 이음 부분이 있다. 자세히 살펴보면 유일하게 다리 파트가 몸판의 안쪽에 붙어있는 것을 볼 수 있다. 튀어나와 있는 몸판의 부분은 살짝 녹아내리고 있다. 몸판의 흘러내리는 부분은 기묘하게도 철의 두께에 의한 가벼운 느낌을 경험할 수 있는 것과 동시에 이 작은 부분에 이렇게 많은 양의 철이 있었다는 것을 깨달아 밀도를 느끼게 한다. 철제 오브제의 가벼움에서 나오는 효과는 바로 이러한 가벼움의 끝자락에 서 있다는 것을 의식하는 것에서 온다. 아주 조금만 더 두껍다면, 혹은 아주 조금만 더 넓다면 가벼운 느낌이 아니라는 걸 깨닫게 해주는 것이 바로 이 철제 오브제가 가진 가벼운 듯한 부분에서 특수하게 사용할 수 있는 감각이다. 가벼운 것 같은 느낌은 철제 오브제에서 느끼는 초탈함, 아무 생각 없는 듯한 느낌과 상통했다.

얼마 전에 고궁박물원에서 교과서에서만 보던 청동 유물들을 볼 기회가 있었다. 교과서에서 보던 청동 유물들은 모두가 알다시피 만지면 부서질 것 같고, 몇 년 만 더 있으면 먼지로 되돌아갈 것 같다. 그러나 실제로 마주했을 때 청동 유물들은 가루가 되어 날아갈 것처럼 보이지 않았다. 오히려 굉장히 밀도가 높고, 단단해 보였으며, 청동 검류는 비록 야채는 썰지 못하겠지만 맞으면 아플 것 같았다. 이 경험은 감각 매체 간에 인지되는 무게의 차이, 사진으로 본 것과 실제로 본 것의 차이를 보여주는 단순하고 확실한 예시였다. 여기서 사진의 청동 유물과 맨눈으로 본 청동 유물의 무게 차이는 당연하게도 이것이 청동기라는 점에서 나온다. 청동이라는 재료가 어떤 매체를 통해 다가왔는지가 청동의 감각을 결정했다. 즉, 원재료의 재질은 감각 매체에 따라 변한다.

철제 오브제의 무게 또한 마찬가지이다. 현재 이야기하고 있는 철제 오브제의 무게에 관한 이야기 중에서 특히 중요한 것은 시점에 관한 이야기이다. 철제 오브제를 관찰하는 시점은 철제 오브제의 무게에 지대한 역할을 한다. 특정 시점에서 보았기에 나는 철제 오브제를 가볍게 느낀 것이다. 그 중에서도 특히 이 시점에서 눈에 들어온 것이 네 개의 다리와 양 뿔과 꼬리라는 것은 철제 오브제를 인지하고 재생산하는 방식에 직접적인 영향을 주었을 것이다.

이 시점에서 철제 오브제는 꽤 길쭉한 인상이다. 철제 오브제를 정물로 그리면 매번 화면에서 가로로 펑퍼짐해졌다. 물론 이 것은 내 묘사력이 떨어지기 때문이다. 그러나 반복적인 실수로 미뤄보아 철제 오브제가 무거울 수도 있다는 느낌을 무의식적으로 재현하는 것이라 보고 싶어졌다. 가벼움의 언저리에 서성이는 철제 오브제를 일반의 안정적인 무게감으로 고정시키기 위해서 철제 오브제는 뚱뚱해질 수밖에 없었다. 그러나 철제 오브제는 얇고 길쭉하다. 그리고 예쁘다.

철제 오브제와 군인 친구

철제 오브제만을 충실하게 재현하는 것은 한계가 있다. 철제 오브제에서 느껴지는 가벼운 척하는 느낌을 재현할 능력이 없다. 철제 오브제를 도와줄 부가적인 사물이 필요하다.

철제 오브제를 도와주기 위해 철제 오브제를 일단 좌대 위에 올려놓고 그리기로 했다. 앞서 말한 가로로 넓어지는 오류를 피하고 좀 더 가볍고 길쭉함을 강조하기 위해선 긴 좌대가 필요하다고 느꼈다. 설령 그릴 때 또다시 넙적해지더라도 긴 좌대에 올려놓아 좌대까지 물체로 인식하면, 적어도 캔버스 화면 안에서는 철제 오브제가 가볍고 길쭉한 인상을 줄 것이라 기대했다. 더불어 이것이 삼면화가 되면 좋겠다고 생각했다. 이 작업에 앞서 그렸던 〈철제 오브제와 사람 그리고 북한산〉에서의 삼면화가 화면에서 사물들의 관계를 보여주는 효과가 좋았기 때문이다. 철제 오브제와 철제 오브제를 위한 좌대를 먼저 그리고 동일 공간에 가벼운 듯이 느껴지는 뉘앙스의 이미지가 반복되었으면 했다.

마침 군대에 가는 친구가 있었다. 이 군인 친구의 이미지는 입대 전날에 찍은 사진이다. 사진에서 느껴지는 무력감이 철제 오브제와 좌대의 아무 생각 없이 그린 것 같은 분위기와 맞아 떨어졌다. 또한 나 자신의 시각 안에서의 비언어적으로 철제 오브제가 가져야 하는 이미지와 군인 친구의 이미지는 꽤나 비슷한 느낌을 가지고 있는 듯했다. 이후 삼면화로 자리하기 위해, 또한 전반의 구도를 갖추기 위해 세 번째 패널에 수석을 그려넣었다. 그러나 세 번째 패널의 수석은 실패로 느껴졌다. 이 이미지는 철제 오브제와 좌대, 그리고 군인 친구를 그리면서 추려낸 그리기 방식과 감각들이 바탕이었다. 그러나 군인 친구를 그릴 때 느낀 철제 오브제가 지속된다고 느끼지 못했고 오히려 군인 친구와 철제 오브제를 멀어지게 했다. 수석은 너무나도 해석의 폭이 넓어 포함할 수 있는 관계의 폭도 매우 넓다. 결과적으로 앞서 만든 두 이미지가 촉발한 오묘한 감각을 일반적인 감각으로 만들어버렸다.

결국 〈철제 오브제와 군인 친구〉는 두 개의 패널로 남게

되었고, 현재는 두 패널이 떼어져 개별 작업이 되었다. 이 이야기는 후에 긴 화면에 대한 이야기를 하면서 다루도록 하겠다.

철제 오브제와 군인 친구의 관계에서 우리가 알아야 하는 것은 철제 오브제가 가져야 하는 가볍고 긴 느낌을 유지하는 것이야말로 철제 오브제를 영속시키는 장치라는 것이다.

사슴의 역할

철제 오브제의 기본 배경과 감각에 대해 또 하나 짚고 넘어가야 할 요소는 바로 '사슴성'이다.

앞의 결과로 만들어진 시각적 물체는 바로 사슴이다. 철제 오브제의 외형만을 볼 때 철제 오브제는 사슴으로 보인다. 지금까지 우리는 자연스레 철제 오브제를 몸판과 꼬리, 뿔 등으로 칭했다. 또한 철제 오브제를 가볍게 만드는 요인 중 하나도 강렬한 사슴의 형상이었다. 우리가 이 이야기를 꼭 해야 하는 이유는 바로 이 '사슴성'이 철제 오브제의 아우라에 포함될 때 철제 오브제를 영속시키는지, 해치는지, 그리고 그 결과 '사슴성'을 드러낼지 삭제할지에 대해 생각해야 하기 때문이다.

사슴으로 보이는 이유는 두 개의 뿔 때문이다. 다리가 없어도 이것으로 사슴의 모티프를 느낄 수 있다. 진짜 사슴은 철제 오브제와 같은 긴 꼬리를 가지고 있지도 않다. 물론 몸판이나 다리, 그 어딜 봐도 진짜 사슴과 같은 요소는 없다. 두 개의 뿔마저도 말이다. 그래도 두 개의 뿔이 가장 사슴스러움과 밀접한 이유는 철제 오브제에서 두 뿔을 제거한다면 전혀 사슴으로 읽히지 않는다는 점 때문이다.

사실 사슴 모양의 뿔도 아닌데 뿔이 두 개 있다고 해서 사슴으로 느껴진다는 것은 심한 비약이다. 물론 철제 오브제가 사슴으로 보인다는 것이 지금까지 이야기 중 가장 자연스럽기는 하다. 어쨌든 '사슴성'은 형태에서 오는 감각에 대한 이야기를 마련해준다는 점에서 중요하다. 길쭉하고 부러질 것 같은 네 개의 다리와 그 다리보다 눈에 띄는 큰 뿔, 마른 몸, 가볍고 길쭉한 이미지. 단순히 뿔 두 개가 강렬한 '사슴성'을 드러내고 있는데, 이것이 시점에 의해 철제 오브제가 가벼워 보인다는 것과 철판에서 철제 오브제가 나왔다는 것이 중요하다고 이야기했던 그것이다. 이때 철제 오브제의 '사슴성'은 이 단어 자체로, 철제로 만든 사물의 형상이 사슴이기에 무겁고 단단한 철제에는 없는 연약함이나 가벼움을 준다는 것을 뜻한다. 앞의 긴 서사와 여러 개의 예시보다 훨씬 간단하게, '단순한 한 요소에 의해 재편되는 철제 오브제의 전체 조건'에 대한 이야기를 풀어준다. 즉, 우리는 현시점에서 사슴이라는 철제 오브제를 가장 간단하게 정리할 수 있는 단어 하나를 얻었다.

하지만 사실 나는 '사슴성'이 철제 오브제에게서 지워지거나 드러나도 상관이 없다. '사슴성'을 살릴지 말지 고민한 것은 철제 오브제가 사슴으로 단순화되지 않고, 철제 오브제를 이루는 것이 사슴만이 아니라고 여기고 싶었기 때문이다. 그러나 일단 철제 오브제에서 발견하거나 발현되는 감각이 '사슴성'이라고 말한다면, 그 철제 오브제의 감각을 드러내는 노력은 '사슴성'을 드러내는 것이라고 간주할 수 있다. '사슴성'으로 철제 오브제가 단순하게 보일 것 같아 불안했지만, 철제 오브제를 다른 시각으로 보더라도 사슴으로 보인다는 것은 변하지 않는다. 다른 부분을 드러낸다고 해도 사슴과 같음은 여전히 존재할 것이고, 철제 오브제의 다른 부분들은 함께 존재할 것이다.

현재 철제 오브제를 사슴이라고 볼 때 존재하지 않는 것은 목과 얼굴이다. 그리고 우리는 이 문제를 이미 한 번 겪었다. 목과 얼굴이 없기에 철제 오브제를 그릴 때 옆으로 퍼지는 것을 경험했고, 길게 보이는 요소들을 넣어 문제를 해결했다. 그래서 철제 오브제에게 목과 얼굴을 만들어주기로 했다.*

옆면 이미지, 〈쇼핑카트와 액자〉, 2018, 부분.

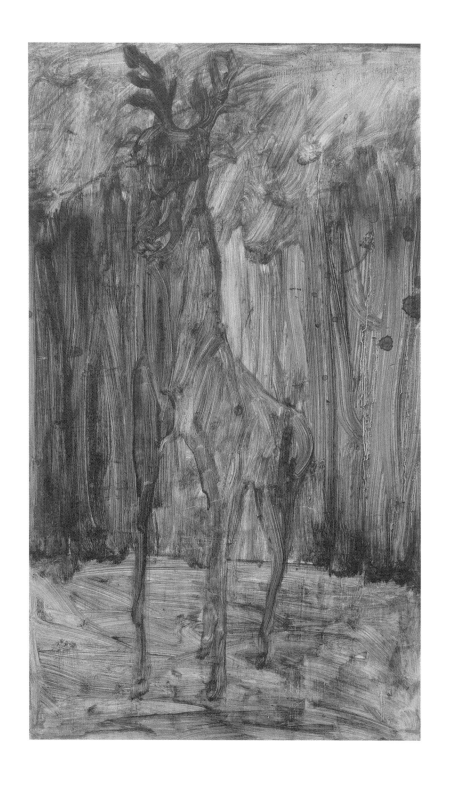

철제 오브제를 살리기 위해서

지금까지 몇 개의 주제 아래에서 철제 오브제를 관찰하고, 어떻게 조정할지에 관해 생각했다. 앞으로 우리는 무엇을 해줄 수 있을까?

사실 나와 철제 오브제는 그렇게 깊은 관계는 아니다. 오히려 아주 미약한 관계라고 느낀다. 이것이 철제 오브제에게 도움을 주려는 이유이다. 앞선 작업들인 〈양자역학적 드로잉〉 일련과 〈모형키위〉에서 다룬 희미한 관계들의 연장선에 놓여있다고 볼 수 있다. 지금까지 다룬 것들이 그들 간의 관계 모색이었다면, 이제는 나와의 관계 모색이다. 철제 오브제에 필요한 것은 관찰해야 볼 수 있는 심상과 감각, 그리고 아우라를 드러나게 해 줄 사물들이다. 철제 오브제와 다른 오브제들이 관계 맺는 과정을 통해 철제 오브제의 심상을 설명할 것이다.

철제 오브제의 미약한 심상은 사슴성으로 표방할 수 있으며, 연약하고 가볍고 길쭉하다고 느끼는 것에 기인한다. 하지만 이것은 실제 감각이 아니다. 실제 철제 오브제는 날카롭고 무겁다. 이 심상과 감각 간의 괴리가 나와 철제 오브제간의 관계를 대변한다고 생각한다. 특히 얼마나 길고 얼마나 가볍고 연약한지를 대변할 다른 사물을 찾는 일이 첫째 문제이다. 나는 철제 오브제의 모든 문제를 해결할 자신이 없다.

우리는 철제 오브제의 역사와 외형, 그리고 간단한 일차적 이미지 몇 개를 살펴보았다. 그 결과로 철제 오브제의 심상이나 감각 혹은 아우라를 도와줄 만한 다른 사물들을 찾아보기로 했다. 그리고 몇 개 찾았다. 현재 다른 사물이 철제 오브제를 도와줄 방식은 나와 철제 오브제의 관계와 유사한 관계에 위치하는 사물들을 찾는 것이다. 그 사물들과 나의 관계를 분석한다면, 그 분석 과정에서 철제 오브제가 내게 희미하게 전달하는 미묘하고, 말할 수 없었던 심상과 감각 혹은 아우라를 타자에게 무사히 전달할 수 있을지도 모른다.*

「긴 화면」에서는 이 방식으로 철제 오브제를 도와줄 소재인 두 개의 작업 일련, 〈금속성의 오브제〉와 〈소장품 리스트〉를 다루고자 한다. 〈금속성의 오브제〉는 철제 오브제의 심상을 임시로나마 유지하려고 제작한 회화 일련이다. 그리고 〈소장품 리스트〉는 원래 철제 오브제가 작업실에 있었다는 전제에서 편집한 사물 리스트이다. 이 둘을 다루면서 개인적으로 바라는 최고의 장면은 내가 사물들과 재회하는 모습이다. 철제 오브제를 발견한 순간은 현재 내게 다가오는 철제 오브제의 심상의 기반이다. 사물들과의 재회는 철제 오브제를 작업실에서 발견한 것과 비슷한 뉘앙스를 줄 것이다. 앞으로 다룰 수많은 예시를 통해 철제 오브제에게서 느낀 차마 언어가 되지 못한 심상이 시각적으로나, 아니면 적어도 촉각적으로나마 발현하기를 바란다.

2017년 〈모형키위〉 작업에서 사용했던 방식을 응용한 것으로써, 과거 〈모형키위〉에서는 키위와 모형키위의 관계를 밝히고, 드러내기 위해 '내 마음은 호수요 : 마음 : 호수'의 은유 관계를 〈모형키위〉에 적용해 '키위 : 정물 or 존재 A : 모형키위 = 모형키위 : 정물 or 존재 A : 사물 X'라는 등식을 상정하고, 사물 X를 찾는 것으로 키위와 모형키위의 관계를 드러내는 시도를 한 바 있다. 관찰하는 사물과 동일한 거리에 해당한다고 판단되는 다른 사물을 발견하고 증명하는 것을 통해 우리는 관찰하는 사물 간의 관계를 보여줄 수 있다. 그리고 이것은 은유의 기본적인 기법이라 판단한다.

이 책에서 심상 도출을 위해 사용되는 관계 방식은 **철제 오브제의 심상 = 철제 오브제 X 나 = 다른 사물 X 나 (다른 사물은 철제 오브제와 나의 관계와 유사한 사물)** 정도로 보고 있다.

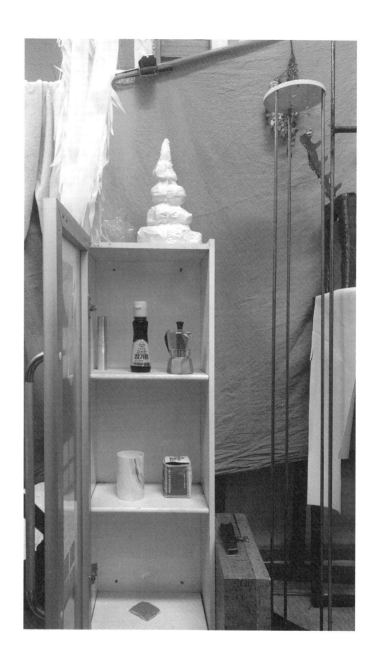

정체正體의 공간

먼저 〈소장품 리스트〉의 기원에 대해 말하자면, 〈소장품 리스트〉는 2017년 학교에 작업실이 생긴 이후에 모은 물건들의 리스트이다. 이 리스트의 시작은 발리Bali 여행이다. 발리에서 사온 기념품들로 작업실을 꾸미기 시작했고, 내 기준에서 이 기념품들과 어울리는 물건들을 주변에서 모으기 시작했다. 이 리스트에는 군인 친구, 김재식이 만든 유리 연습작도 있고, 다이소에서 산 물건들과 학교 쓰레기장에서 주워 온 작거나 큰 물건들도 있다. 그리고 일본에서 사온 책들과 붓, 가전제품과 지인들에게 받은 선물 몇 개도 이리스트에 들어 있다. 분명 이들은 서로 케미chemi를 이루며 아주 중요하고 심오한 효과를 내고 있다.

벌써부터 안타까운 소식을 전하고 싶진 않지만, 현 시점에서 사물들의 만들어진 이유나 심상, 생김새, 감각 혹은 직관을 봐도 나는 심오한 효과가 무엇이었는지 기억이 나질 않는다. 수록된 리스트를 보면 알겠지만 현재 이들 사이에는 같은 리스트에 있을 뭔가는 느껴지지 않는다. 이 물건들을 모은 나조차도 왜 당시에 이 물건들이 서로 어울린다고 느꼈는지 의문이다. 잘 모르겠다. 지금은 잘 모르겠지만, 발견 당시에는 분명 내 앞에서 나름 유사한 감각을 발현했을 것이다. 결과적으로 이 사물들은 과거 내가 선택하고, 현재 나의 작업실이자 나의 정체의 공간에 있지 않은가. 우리는 이렇게 상상할 수도 있다. 지금 이들이 동일한 공간에 집착하고 있다는 이유만으로 이들은 리스트가 될 수 있고, 어쩌면 이 리스트 자체가 이들의 본래 목표일지도 모른다고 말이다.

만들어질 때 분명 사물마다 각자 원하는 정체의 공간이 있었을 것이다. 그리고 이들이 상상한 정체의 공간의 이미지는 내 작업실이 아니었을 확률이 크다. 여기서 정체의 공간이란, 사물의 정체성을 확실하게 만드는 공간을 이야기한다. 이는 사물이 만들어진 이유에 해당하기도 하고, 사물을 좀 더 완벽하게 만들고 제 역할을 하는 공간을 의미하기도 한다. 여기서 정의하는 정체의 공간이란 이들이 도달해야 하는 종착점이자 이들의 발생 이유이고, 구원이다.

그러나 이 사물들이 정착한 내 작업실이 과연 이 사물들 각자가 목
표한 정체의 공간이라고 할 수 있을까. 이들이 정착한 공간은 작업
실이고, 작업실은 나를 위한 공간이자 내가 주체인 장소이다. 이 공
간은 나라는 개인의 심상에 적합하게 꾸며지는 공간이다. 이 공간
의 정체성이 온전히 이곳 사물들의 정체성일 리 없다. 예를 들어 리
스트에 복도에서 주워온 텔레비전이 있는데, 나는 텔레비전에 연결
할 케이블이 없다. 불쌍하게도 텔레비전은 내 작업실에서 작동될 수
없다. 주인을 잘못 만난 것이다. 굳이 이 리스트에 포함한 사물들의
공통점을 찾자면, 주인을 잘못 만난 것일지도 모르겠다.

그 누가 어떠한 노력을 하더라도 진정 사물 각자가 원하는
이상적인 정체의 공간의 이미지를 그대로 만들어 줄 수는 없다고
생각한다. 타이완Taiwan에서 태어나고 자란 사람과 케냐Kenya에서
태어나고 자란 사람이 천국을 생각할 때 같은 이미지를 상상하기
어려운 것처럼 말이다. 하지만 도와줄 것은 있다. 그것은 바로 내가
궁극적으로 생각하는 정체의 공간을 이루는 것이다. 천국과 마찬가
지이다. 신이 만든 천국의 형태가 우리가 원하는 천국의 형태와 완
벽히 일치할 리 없다. 그럼에도 우리는 천국에 만족한다. 우리가 원
하는 천국의 형태 중 일부가 실제 천국의 형태와 일치하는 부분이
조금이라도 있다고 확신하기 때문이다. 우리는 신이 우리의 기대를
저버리지 않을 것을 믿는다. 신이 보기에 완벽한 천국이라면, 어쨌
든 천국은 천국이니까 누구라도 본인의 이상과 합치하는 부분이 약
간은 존재할 것이다. 신은 모두의 만족을 위해 궁극적인 천국을 만
들면 된다. 천국이 신에게 온전하다면 인간은 만족할 것이다.

사물을 모으기 이전부터 나는 나만의 정체의 공간을 꾸려
왔다. 사물들은 이 공간을 만드는 과정이나 후반 과정에 공간을 위
해 모인 것이기에 당연하게 사물들이 이 공간에 포함될 때마다 공
간을 사물에 알맞게 수정했다. 그리고 기본적으로 사물들을 선택할
때 이 공간에 알맞은지 나름의 기준이 있었다. 이 공간에서 사물들
이 있어야 하는 공간은 이미 정해져 있었고, 동시에 사물이 들어왔
을 때 그에 맞게 공간을 재정비했을 것이다. 신입 사물이 들어오면,
기성 사물들과의 관계가 흐트러지지 않도록 관계를 중재할 사물들
을 추가로 넣었다. 지금 다만 곤란한 것은 수정 과정이 너무 많아서

최초의 느낌이 지워졌다는 것이다. 너무 많은 중간 과정들로 형태가 뭉그러졌고 알아볼 수도 없는 지경이 되었다. 그래서 현시점 〈소장품 리스트〉를 마주하며 나는 이 무리의 효과가 무엇인지 알 수 없고, 궁극적인 정체의 공간을 만들 기량이 없었다.

그러나 이 과정에서 철제 오브제를 위해 유념할 부분이 있다. 바로 철제 오브제도 이 리스트에 포함되어 뭉그러진 형상에 일조한다는 것이다. 나는 철제 오브제와 비슷한 위치에 있는 것들을 다루기로 했는데, 정체의 공간의 짜게 식어버린 심상을 철제 오브제에게서도 느꼈다. 그리고 내가 철제 오브제를 마주한 이 공간은 어쩌면 그 자체로 철제 오브제의 심상을 구축하는 데 직접적인 영향을 미쳤을 것이다. 정체의 공간에 대해 좀 더 고민한다면 내가 느낀 심상 중 형언하기 힘들었던 일부를 추려낼 수 있을 것이다. 나의 정체의 공간의 현재 뭉그러진 관계를 해체하고 재배치해 알아보기 쉽게 만들고, 리스트 내부에서 철제 오브제가 어디에 위치하는지를 알아볼 계획이다. 현재 외연적으로 감각되는 특징들이 철제 오브제와 닮았다면 내면의 감도 오지 않는 공통 영역도 일부 발견할 수 있을 것이라고 기대한다.

연희동에서의 드로잉들.

나 자신의 정체의 공간은 지금까지 세 번 장소를 옮겼다. 첫 번째는 연희동 임대 사무실이었고, 두 번째는 학교에서 준 작업실, 세 번째는 아버지의 사무실 창고였다. 그리고 학교에서 준 네 번째 작업실이 현재의 정체의 공간이다. 그렇다. 앞서 흥미를 끌기 위해 수많은 미사여구를 붙여온 나의 정체의 공간은 별로 특별하지 않은 작업실일 뿐이다. 나에게 적절한 정체의 공간은 개인적인 배출 공간이고, 궁극적인 정체의 공간의 이미지는 자신에게서 나온 배출물로 채우는 것이었다. 그러나 이 배출물이 나에게서 직접 나온 생산품은 아니라고 본다.

배출 공간이라 정의했기에 내가 만든 것으로 채워본 적이 있을 뿐이다. 연희동 사무실은 직접 제작한 드로잉들로 공간을 채웠다. 그러나 이 드로잉들은 정체의 공간을 확고히 하는 사물이었다고 말하기 어려웠다. 드로잉들은 정체를 느낀 사물을 그린 것들이었는데 너무 많은 해석이 가미되어 본체를 볼 때 느낀 안정감이 사라졌다. 물론 내가 못 그려서겠지만 당시 공간 자체가 내게 주는 힘이 강했던 것 같다. 연희동은 당시 뜨고 있던 지역으로 내게 정체적 안정을 주었다. 또한 빈 사무실*이라는 안도감도 굉장히 컸다. 과거 지식인들이 들락거리던 공간, 그리고 1990년대 느낌이 나는 사무실이라는 점도 큰 작용을 했다. 이 특징들이 직접 나 자신의 정체성을 내리치거나 자의식을 일깨우며 심오한 돈오頓悟의 계기를 준 것은 아니었다. 공간의 일차적 특성들과 나도 지성인의 공간에 있다는 묘한 자기 만족, 혹은 갖기 힘든 공간이라는 점, 그리고 친구들과 놀 수 있다는 부분이 위안을 주었다. 여기서 정체의 공간을 구성할 배출물은 진짜 내가 배출한 것이 아닌 자아가 안도하는 사물 그 본체라는 것을 알았다. 그 다음 공간으로 이전한 후로는 이러한 사물 자체로 채워나가기로 했다. 이렇게 앞서 말한 사물들을 채워온 것이다. 현재 〈소장품 리스트〉와 정체의 공간의 관계는 상호보완으로 정체의 공간은 소장품들이 없다면 만들어질 수 없다. 또한 이 리스트의 물건들이 이 공간에 정착하도록 부단히 노력하는 것은 여기 존재하고 만 소장품에게도 안정적인 정체의 공간이 필요하기 때문이다.

〈소장품 리스트〉는 철제 오브제를 발견한 당시 상황을 드

러내주고, 철제 오브제의 기원에 대한 또 다른 방식의 평가가 될 수 있다. 철제 오브제가 포함된 리스트는 서두에서 이야기한 사라지거나 죽어버린 샘플의 일부를 포함한다. 죽어버린 오브제 대부분은 정말 죽어버린 사물이지만 그 가운데 성공적이거나 미약하게 관계의 반열에 들어온 사물들이 있다. 생사의 기준이 정체의 공간을 개괄적으로 나타내는데, 이 기준은 단순히 나의 취향에 맞춰 시각적으로 안정을 주는지에 있다. 그리고 이 단순한 시각적 안정이야말로 여기서 이야기하는 미약한 관계에 대한 기본 설명이다. 그렇다면 이 시각적 안정은 어디서 오는가. 도자 캐스팅으로 만든 두 개의 폭발하는 덩어리가 있다. 이 중에 리스트에 실릴 수 있었던 것은 단 하나였다. 같은 모양에 같은 재료와 질감이지만 하나는 죽어버렸다. 살아남은 사물은 첫 번째 도자였다. 사물 각각의 미약한 심상에 대한 이야기는 다음에 하겠다.

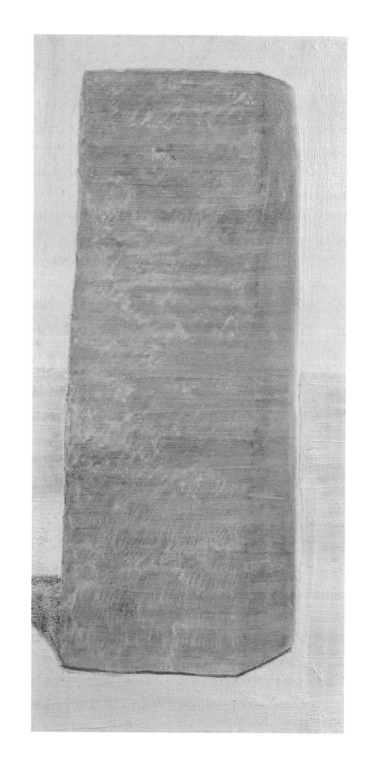

〈금속성의 오브제〉 일련 〈참치〉.

긴 화면

다 죽어가는 철제 오브제에 인공호흡기 역할을 한 것은 바로 〈금속성의 오브제 metallic objects〉 회화 연작이다. 이 연작은 철제 오브제의 심상 유지를 위해 임시 방편으로 이 심상을 기록해 두겠다는 속셈으로 시작했다. 이 일련은 오롯이 탄생부터 철제 오브제에 종속하겠다는 맹세와 함께한다. 유화로 그린 이 일련은 회화의 전형적인 특성을 이용하려는 시도였다. 모두가 알다시피 회화는 미술의 가장 전형적인 형태이자 전통으로 체화된 감각 인식 방식이 존재한다. 특히 원본 이미지가 명확한 회화의 특성으로 이미지를 통한 심상 도출이 용이하다. 또한 회화의 출현부터 쌓아온 기호와 전형적인 심상은 철제 오브제의 심상을 충분히 유도할 미덕을 가지고 있다. 특히 현재 연신내에서 유화는 이 기능을 더욱 충실히 수행할 수 있다.

1918년 서화협회가 결성된 이래로 한국의 서양화 역사는 이제 100년을 넘어섰다. 100년간 열심히 터울을 좁혀 온 한국의 서양화는 흔히 이야기하는 조급한 근대화와 마찬가지로 조급하게 서양화되었다. 이 과정에서 역사는 서양화의 역사를 순차 없이 무작위로 받아들였고, 민족주의적 발현과 맞물려 기이한 형식들을 만들어냈다. 그리고 이를 한국의 ○○주의라는 이름들로 재생산했다. 이 과정은 철제 오브제와 그 친구들에게 있어서는 매우 기념비적으로 보인다. 이 역사의 결과로 연신내는 오로지 심상만을 위한 회화를 할 수 있게 되었다. 이것이 연신내이기에 가능하다고 보는 것은 우리가 실제 감각적 체험을 통해서 회화를 전혀 읽지 못하기 때문이다. 적어도 나와 연신내의 인물들은 서양화를 본질적으로 감각하고, 그 감각을 해석하는 능력을 가지고 있지 않다. 이 결핍에 우리가 서양화에 대응하는 수단은 오로지 선사시대부터 유전자에 각인된 감식안으로 잘 그린 그림과 못 그린 그림을 보는 것이다. 다시 말하면, 시각적 형식만을 읽을 수 있다는 것이다. 이러한 관점에서 우리 집에서 회화를 보여줄 수 있는 방식은 이렇다. 회화 일련에 동일한 형식적 시도들을 반복적으로 노출하고, 관람자에게 동일한 개념을

주입한다면 우리는 매우 쉽게 회화에 심상을 얻을 수 있다.

그래서 동일한 형식적 시도의 회화 일련을 제작하기로 했고, 철제 오브제의 심상을 주사했다고 말하기로 했다. 몇 번의 시도 후에 필요한 형식적 시도를 전형화할 수 있었다. 이것은 앞서 「철제 오브제」에서 언급한 〈철제 오브제와 군인 친구〉에서 찾았다. 철제 오브제의 외연적 심상을 군인 친구의 무력감에서 재도출할 수 있었다. 나는 이 무력감과 철제 오브제의 관계가 긴 화면에서 온다고 느꼈고, 이제 그 다음 이야기를 이어나간다.

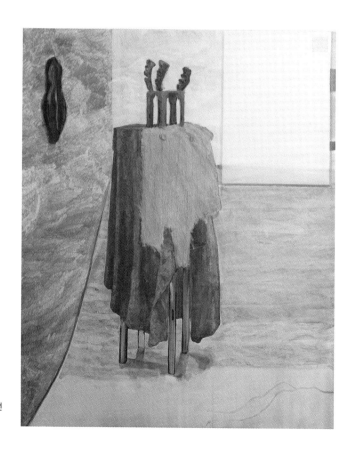

〈철제 오브제와 군인 친구〉 중 첫 번째 패널.

047

철제 오브제와 군인 친구의 공통 감각을 무력감과 아무 생각 없는 것 같은 느낌의 연속만으로 묶을 수는 없다. 분명 둘의 관계에는 무력감과 아무 생각 없는 것 같다는 외연적인 심상 이면에 다양한 시각 효과가 먼저 작용하고 있을 것이다. 그리고 이것은 형식적 반복에 의한 심상 도출과 연관이 있다. 앞에서 우리는 마지막 패널을 포기했다. 나는 당시 마지막 패널의 해석이 너무 넓고 분산적이라고 말했다. 그러나 다시 생각해 보면, 철제 오브제나 군인 친구 패널이 상대적으로 해석 영역이 제한적이라고 이야기할 수 있는 근거는 없는 듯하다.

어쨌든 세 번째 패널은 떼어지고 말았다. 과연 남은 두 패널이 특정 감각을 유도할 수 있었던 이유는 무엇이었을까. 연결된 두 패널과 포기한 패널을 단순 비교하면, 시각적 원인은 구도에서 발생한 심상의 차이라고 일단은 가정할 수 있다. 앞선 두 패널은 의도치 않게 긴 화면의 긴 오브제로 반복적 통일감을 꾀할 수 있었다. 그리고 이와 같은 동일 구도가 서로 다른 맥락인 아무 생각 없는 것 같은 느낌과 무력감을 서로 관련된 감각으로 여기도록 만들었을 것이다. 그러나 마지막 패널은 다르다. 긴 화면에 둥근 오브제가 들어갔다. 이것은 당시 구도의 반복적 통일감을 깨려는 시도였다. 이러한 시도가 구도적 안정감을 주었을지는 모르겠지만, 기존 두 패널에서 느껴지던 감각을 죽인 듯싶다. 회화에서 같은 구도를 가진 다른 오브제는 서로 쉽게 반응하고 관계 혹은 공통 심상을 생성한다. 회화에서 대상에게 동일한 형식적 시도를 제시하는 것은 정체의 공간에서 정물들에게 공통 목적을 부여하고 그에 걸맞은 환경을 제공해 서로 관계를 만들어준 시도와 비슷하다. 이 연작에서 동일한 구도가 적용된다면 소장품들과 마찬가지로 두 패널 이후에 그린 사물이 사실적으로나 궁극적으로 발산하는 기본 감각이 더러움이건, 딱딱함이건, 단어들이 갖는 언어적 관념에 교집합을 부여할 수 있다. 내가 철제 오브제를 그린 것을 보며 군인 친구를 그린 것과 닮았다고 착각한 것과 마찬가지로 말이다.

선택한 형식적 시도인 긴 화면의 긴 오브제는 언어적으로 매우 명료해 이 시도에 대한 개인의 이차적 해석을 쉽게 차단한다. 여기서 이차적 해석이란 관람할 때 제작자의 의도 바깥의 감각에

대한 해석을 이야기하는 것으로, 이를 차단하는 것은 보는 이의 의지에 따른 관계 모색이나 보는 이의 주관적 심상을 통해 감각하는 것을 차단한다는 것이다. 차단 효과는 연작의 수가 늘어날수록 두드러진다. 또한 이 차단은 나와 철제 오브제의 관계라고 말할 수 있는 미약한 관계를 느끼게 할지도 모른다. 이 미약함은 간단히 말해 끊어질 듯함이다. 언제 헤어져도 이상하지 않은 감각이라고 할 수 있겠다. 이 연작에서 사용한 대상들을 살펴보면, 우리는 이들이 아무런 관련이 없고, 서로 다른 이야기를 하고 있다는 것을 쉽게 느낄 수 있다. 게다가 현재 그린 몇몇 대상들은 이미 그림 간에서도 끊어져 결별한 듯하다. 그럼에도 이 회화 일련이 가지고 있는 형식적 유사성을 유지하려는 시도, 동일 구도의 반복은 끊어져 있는 관계를 어떻게든 이어 붙이려는 노력으로 읽힐 수 있다. 어떻게든 이어 붙이려는 노력이야말로 현재 〈금속성의 오브제〉 일련에서 구축할 수 있는 기본 심상이고 그 노력의 심상 그리고 내가 미약한 관계로 읽힐 것이다. 그리고 이것이 철제 오브제를 위해 그려졌다고 말한다면 이 일련은 '철제 오브제의 미약한 관계'라는 공통 심상을 가진 연작이 될 것이다. 이것이 구축될 수 있는 가장 큰 이유는 바로 현재 우리가 갖고 있는 잘 그린 그림과 못 그린 그림을 보는 감식안 때문이기도 하며 긴 화면의 위력 덕분이기도 하다.

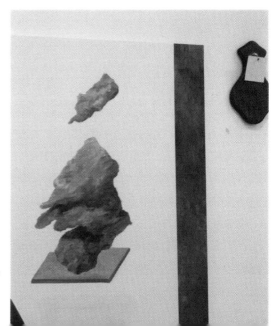

〈철제 오브제와 군인 친구〉의 세 번째 패널.

〈금속성의 오브제〉의 발단인 〈철제 오브제와 군인 친구〉에서 많은 가능성을 느꼈지만, 이 그림은 이미 죽어버린 사물이 되고 말았다. 두 패널이 떨어지면서 정물화로서의 완결성을 실패했고, 이미 만들어진 이미지였기 때문이다.

두 개의 패널을 분리한 것은 두 이미지 간의 상호 작용이 너무 컸기 때문이다. 두 정물을 함께 그려 기술적으로 비슷했고, 미약함을 넘어 친밀한 관계가 되어버렸다. 이 친밀함이 그리기 시작할 때 느낀 철제 오브제의 감각을 무디게 만들었다. 이에 두 패널로 분리했지만 연관성이 너무 두드러졌고, 각각 정물화로서의 완성도는 거의 없었다. 두 번째 이유인 이미 만들어진 이미지는 앞서 연희동 사무실의 드로잉들이 실패한 이유와 비슷하다. 이를 통해 〈금속성의 오브제〉 연작의 그림들이 그 자체로 철제 오브제의 생존에 직접적인 영향은 주지 못할 것으로 보인다. 〈금속성의 오브제〉는 철제 오브제의 심상이 발견된 사물들, 심상을 발견하기로 마음먹은 사물들을 그린 것이다. 그런데, 아무리 미약한 관계 유지를 해도 이미지가 가공되는 시점에서 원체의 사물이 갖고 있던 심상은 죽어버리고 마는 것 같다. 완성한 그림들에는 대상의 심상은 어디에도 없고, 캔버스 오브제 자체가 주는 심상만이 새로이 자리하고 있었다. 물론 그 캔버스들이 만든 새로운 심상이 철제 오브제의 심상을 전달하고 있을지도 모른다. 어떤 면에서 몇몇 그림들은 캔버스 오브제로 철제 오브제의 심상을 드러내는 듯하다. 그럼에도 이 캔버스 오브제가 발견한 사물들만큼 또렷하게 철제 오브제의 심상을 대변하진 못한다.

이 사건의 원인과 해결 방안을 2017년 제작한 〈양자역학적 드로잉〉 일련을 통해 살펴보았다. 〈양자역학적 드로잉〉은 회화 매체를 통해 언어화되지 않았던 심상의 도출에 성공했다. 〈양자역학적 드로잉〉은 회화 연작으로 양자역학적 심상*이라는 새로운 심상을 구축하는 작업이었다. 이 작업은 〈금속성의 오브제〉와 같은 형식적 시도는 없었고, 오롯이 양자에 대한 주관적 해석만을 회화로 만든 작업이었다. 이 일련은 관객에게 잘 그린 그림과 못 그린 그림의 기준에서 평가되었지만, 그 평가 속에 포함된 그림 형식 간의 거리에서 파생한 이차적 심상들이 양자역학적 태도를 보여주었다. 이 작업은 형식적 시도를 제거해 작가의 태도를 읽으려는 노력을 수반

〈유지원x이연석 이인전, B109〉, 2017 전시와 『2017_드로잉 일지』 참조.

〈양자역학적 드로잉〉의 마지막, 〈철
제 오브제와 사람 그리고 북한산〉.

했고, 이 과정에서 수렴되는 이차적 심상이 드러났다. 다시 말해 〈양자역학적 드로잉〉은 제작 이전부터 캔버스 오브제 간의 간극에서 발생하는 효과가 제어되었던 것이다. 그러나 이 〈금속성의 오브제〉 전반에서 작가의 의도와 관계없이 캔버스들이 각자의 새로운 심상을 드러냈고, 이를 깨닫지 못한 채, 대상 오브제 자체의 심상에 심취한 나머지 심상 조절에 실패했다.

결과적으로 〈금속성의 오브제〉의 형식적 시도는 미약한 관계 혹은 철제 오브제의 심상이라는 심상적 통일을 이루었지만, 캔버스 간의 상호 관계와 캔버스 자체에서 생기는 심상의 조절 실패로 캔버스 각각으로서는 철제 오브제의 생존에 도움을 줄 수는 없을 것으로 보였다.

이 사태를 다른 회화 전형의 요소로 수습하고자 몇 가지 다른 시도를 해보았다. 먼저 글자에 대한 것이었다. 현재 우리는 스크린 샷의 보편화로 일부 텍스트를 이미지로 받아들인다. 이러한 이미지 텍스트에 대한 고찰은 최근에 대두했지만, 사실 과거 산수화의 주인이 바뀌면서 그림에 시절詩節들을 적었던 것부터 문화재에 본인의 이름을 적는 행위까지 연신내에서는 유전적으로 전달되어 온 반달리즘vandalism 정서이다. 이때 이미지 안의 텍스트가 이미지로 작용하는 방식은 두 가지다. 이미지의 형식을 규명하거나 이미지 작품의 객관화와 문화재화를 돕는 것이다. 여기서는 이미지 작품의 객관적, 문화재적 이용을 돕기 위해 이미지에 텍스트를 이용했다.

이 효과에 대해 스크린 샷의 양식을 통해 살펴보자. 스크린 샷은 이미지를 기사의 형식으로 바꾸어 이미지를 심미적으로 읽는 것을 방해한다. 이것은 〈양자역학적 드로잉〉에서 그 효과를 확인한 바 있다. 완성된 이미지에 텍스트를 집어넣는 것은 이미지에 텍스트가 없을 때보다 심미적 완성도가 떨어진다. 이번에 동일한 구도의 반복으로 몇 점의 그림에 이러한 시도를 통해 심미적 평가 기준을 가진 회화가 아닌 단순 문화재로나 소유물로 인지하도록 했다.

또 다른 시도는 질감에 대한 것이었다. 회화에서 중요하게 여겨지는 덕목 중 하나로 붓질이라고 이야기하는 질감이 있다. 이 붓질의 테크닉은 회화 작가에게 정체성을 부여하며 화가 개별 개성의 중추를 담당한다. 이 변주는 매우 예민해서 매우 작은 차이조차 우리

본인 핸드폰에 있는 스크린 샷 두 점.

는 인지할 수 있으며, 그 사소한 차이로 세대를 구분할 수도 있다. 전 례들을 살펴볼 때, 질감을 통해 철제 오브제에서 비롯한 이 연작들이 그 자체만으로 정체성을 가질 것이라고 예상했고, 특정한 질감을 정 했다. 이것은 철제 오브제의 일차적 관찰에서 나온 거칠고 연약한 질 감에서 비롯한 것으로 자의적 해석을 통해 형식화했다. 그리고 기법 전반에 영향을 준 것은 이전 〈철제 오브제와 사람 그리고 북한산〉에 서 구축한 압축 이미지의 픽셀을 붓질로 대응한 시도에서 출발한 것 으로 이 효과의 결과가 얇고 거친 압축 이미지의 질감을 잘 대변한 다고 보았다. 질감이 거칠면서 동시에 얇았기 때문에 이것의 변주를 통해 철제 오브제의 질감을 체계화할 수 있다고 생각했다.

이러한 주변적 시도들이 긴 화면이 주는 이미지를 죽였을 지도 모른다. 이 두 개의 시도는 미약한 관계의 심상이 아닌 회화의 완결을 위한 심상을 유발하는 태도라 앞선 긴 화면에서의 시도와 결이 달라 서로를 방해한다. 그럼에도 회화로서 평가할 때 뒤의 두 시도는 성공적이었다. 그리고 그 이유는 우리가 잘 그린 그림과 못 그린 그림의 기준으로 평가하기 때문이다.

감시용 거울 너머로 보이는 율곡로의 풍경.

소장품 리스트

〈소장품 리스트〉는 사물 자체 간의 관계 모색의 차원으로 다루었다. 이때 사물들이 가지고 있는 개체로서의 공통 특성을 정체의 공간의 정착으로 묶을 수 있었다. 철제 오브제를 보더라도 이 리스트는 온전히 발견한 사물만으로 이뤄져 있지는 않다. 사물이 들어올 때 중재 역할을 할 사물이 필요했고, 이 역할의 사물 대부분은 만든 것이다. 이때 정체의 공간에서 만든 것이 어떻게 발견한 것들과 분리되지 않고, 같은 속성으로 말하고, 만든 것들만의 역할이 존재하는지에 대해 이야기하고자 한다.

만든 것들을 발견한 것이라고 할 수는 없다. 하지만 이들이 회화와 같이 어떤 사물, 대상에 대한 재생산이라고 할 수도 없다. 만든 사물들의 역할이 발견한 사물들의 간극을 메우기 때문이다. 즉, 만든 사물들은 간극을 메우는 수단으로 역할을 할 수 있느냐에 따라 선정했기에, 혹여 만든 사물의 기본 대상이 있다 해도 기본 대상의 심상이 만든 사물이 리스트의 조건에 직접 관여하지는 못한다. 마치 과제물과 같이 근본에 대한 해석이 희미한 상태로 리스트에 들어왔기에 이것은 발견한 사물과 동일한 취급을 받을 수 있다.

더 재미있게 볼 수 있는 부분은 만든 사물들이 간극을 어떻게 채우는지에 관한 것이다. 만든 사물이 간극을 채우는 방식은 사물 간의 교집합을 드러내는 것이 아니다. 오히려 이 간극을 벌리고, 인지하지 못하게 와해하는 것이다. 예를 들어, 한 사물의 일차적 심상이 더러움이고 다른 한 사물이 딱딱함이라면 그 간극을 채울 사물의 일차적 심상은 길쭉함일 수 있다. 둘과 상관없는 듯이 보이고, 두 사물의 일차적 심상을 방해하는 또 다른 심상을 제시해서 간극의 긴장감을 약화하는 역할을 한다.

이러한 상관없는 관계의 반복으로 관계를 와해하고 각각의 개별성을 무마하면 결과적으로 사물들은 '관계없음'이라는 관계를 맺는다. 그리고 실루엣으로 남은 빈 관계에 앞서 말한 정체적 공간이나 철제 오브제의 심상을 덧입으면, 리스트의 심상을 정체적 공간이나 철제 오브제의 심상으로 정의할 수 있다!

여기서 다뤄야 하는 또 다른 해결되지 않은 문제점은 아직까지 사물 각각이 가지고 있는 시사성을 고려하지 않았다는 것이다. 앞서 「정체의 공간」에서 두 개의 도자 덩어리 중 하나만 살아남은 이유에 대해 후에 다루겠다고 이야기했으나, 그 뒤로 사물들 리스트에 포함된 이유에 대해 생각 안 했다. 그 많은 개별 사물들에 대해 고찰하기 귀찮았는지 모른다. 대신에 왜 자연스럽게 잊고 있었는지 생각해보았다.

우리는 이것이 정체의 공간으로 모인다는 것에 의의가 있다는 전제 하에 감각이 발생할 수 있다고 이야기했다. 그렇다면 정체의 공간의 각각의 개체들은 개별 정체성이나 의의를 가질 필요가 있는가. 혹은 각각의 개별 정체성과 의의가 존재한다면 과연 그것이 철제 오브제에게 혹은 그 생존에 영향을 미칠 수 있을까. 각각의 개체가 가지고 있는 철제 오브제에 대한 공통 심상은 존재한다. 예를 들어, 소반에 때가 묻은 것이 철제 오브제에 녹슨 것과 연결되거나 장식대의 길고 휜 것이 철제 오브제의 다리 사이의 공간을 떠올리는 식으로 말이다. 이러한 예시를 보면 지금 시점에서 사물 각각의 의의나 개별성을 고려해서는 안 된다는 것을 명확히 깨달을 수 있다. 사물들 각각이 철제 오브제에게 부여하는 관계가 너무 또렷해지고, 각 사물의 역할이 획일화된다. 그러나 내가 철제 오브제와의 관계에서 느끼는 심상은 바로 '미약한 관계'이다. 그리고 이 미약함을 대변하는 것은 소장품 각각이 아닌 〈소장품 리스트〉이다. 이 리스트의 작용은 앞서 발견한 것과 만든 것을 이야기할 때 말했듯이 개별성을 무마하는 것이다. 〈소장품 리스트〉의 궁극적 역할은 철제 오브제의 심상이 들어갈 만한 공간을 마련해 주는 것과 동시에 철제 오브제와 〈소장품 리스트〉의 동시 제시를 통해 미약한 관계를 드러내는 것으로 볼 수 있다. 혹시 도자 덩어리 두 개에 대해 궁금해 못 참고 있을 사람들이 있을지 몰라 덩어리 두 개의 사진을 첨부한다.

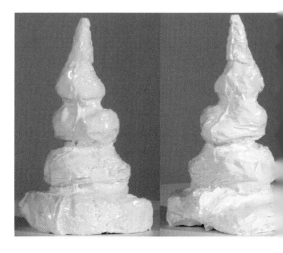

왼쪽부터 〈폭발하는 도자 덩어리 #1〉, 〈폭발하는 도자 덩어리 #2〉, 리스트에는 〈폭발하는 도자 덩어리 #1〉이 수록되어 있다.

긴 화면의 실패

　　　철제 오브제의 생존을 도와줄 무언가를 찾으려 했다. 그리고 이 과정에서 철제 오브제에서 느끼는 궁극적인 심상이 무엇인지를 규명하고자 했다. 〈금속성의 오브제〉에서는 형식적 시도를 통해 회화 간의 이차적 심상을 차단하고, 심상적 통일을 이루고자 노력했다. 또한 〈소장품 리스트〉에서는 사물 간의 관계를 무색하게 만들어 관계없는 관계를 꾀하고자 했다. 이 두 개의 시도에 대한 글에서 반복적으로 등장한 단어인 끊어질 듯한 '미약한 관계'는 두 작업에서 표현하려는 철제 오브제의 궁극적 심상이다. '미약한 관계'는 철제 오브제와 나와의 거리를 상징하며, 철제 오브제에게서 느끼는 전반의 감각을 잘 설명해주는 단어임과 동시에 매력을 느낀 이유라고도 할 수 있다.

　　　이제 두 개의 일련에 대한 평가를 하고자 한다. 이 두 개의 일련은 철제 오브제의 심상이 들어갈 빈 좌대를 제작하는 방식에 대한 탐구였다. 자의적으로 만든 두 개의 빈 좌대에 철제 오브제를 담으면 철제 오브제가 예술품으로 승화할 것으로 보았다. 그리고 일련의 개체 간의 관계는 어느 정도 관계적 미약함을 대변한다고 보았다. 이미 〈금속성의 오브제〉는 형식적 통일감을 통해 이차 심상을 차단하고 지정하는 방식을 통해, 〈소장품 리스트〉는 사물 간의 간극을 무색하게 만들고 관계가 미약하게 보이는 방식을 통해 철제 오브제의 심상이 놓일 좌대를 만들었다.

　　　두 개의 결과물들이 직접적으로 철제 오브제의 생존에 도움을 줄 것으로 예상하긴 어렵다. 두 일련 모두 구성체 개별이 아니라 일련의 요소가 철제 오브제와 관계를 맺고 있고, 이러한 일련으로 존재하는 상황이 철제 오브제와 철제 오브제에서 비롯된 관계를 대변하고 있다. 그러나 이 일련이 곧바로 사회나 전시장에 들어가면 일련으로 읽히지 않고 그렇게 깎아내려했던 개체의 개별적 특성이 두드러지고 말 것이다. 이때 각각의 개체가 철제 오브제에게 미치는 속성은 미약하지 않다. 물론 개체들 간의 관계 또한 흥미로운 부분이 많고, 개체 간의 관계가 완전히 삭제된다면 미약한 관계는 설

명할 수 없게 된다. 그래도 일단 미약한 관계를 보여주기 위해 현실에서도 일련 자체가 두드러지게 하고 개체의 속성을 약하게 하려는 자세를 유지해야 한다. 이를 위해 우리는 일련 자체를 소재로 또 다른 작업을 전개해야만 한다. 일련을 소재로 사용한다면 일련을 개체로 인식할 수 있고, 철제 오브제와 일련의 관계가 부각될 것이다.

▶ 미약한 관계에 대하여　우리는 앞서 철제 오브제의 궁극적 심상을 '미약한 관계'라고 정의했다. 그러나 이 단어는 철제 오브제 자체에서 처음 발견한 것은 아니다. 이전의 작업들 〈양자역학적 드로잉〉과 〈모형키위〉에서도 유사한 어휘로 언급된 적이 있었다. 분명 내가 철제 오브제를 살리기로 한 이유도 앞선 작업들에서 느낀 감각을 철제 오브제를 살리는 과정을 통해 다른 방식으로 유도할 수 있다고 생각해서이다. 이 미약한 관계가 무엇이었는지 설명하기 위해 앞의 작업들에 대한 서문을 첨부한다.

이 모든 것은 애런 크레넬의 금속 다이빙 대에서 시작한다.
애런 크레넬의 금속 다이빙 대는 양자에서만 근칠해 온
중첩상태가 우리에게도 일가나고 있음을 보여 준다.

여기서 파생,

이러한 결과라도 근칠이전에는 여러상태가 중첩되어
있음을 상정할수있다.

우리가 결과를 근칠할 때에, 상황이 결정된다고 가정
하면 어떠한 사물이 언제되고, 병명되는 모든것이 근칠되는
상황에 의한 것이고 그이전의 상황은 우리는 알수없다.
또한 근칠되기 이전의 본인 그리고 그, 근거 또한 알수없다.

이상황에서 눈여겨 볼수없는 소재는, 본인에게 "의미 없게"
혹은 "근거 없게" 느껴지는 사물들에 대한 이야기다.

이 사물들의 본인과 마주하기전에는, 이끼 본인과 근거
같거나, 근거없는 상황이 중첩된 복잡한 근거의 존재
였을 것이다. 즉, 이들은 본인과 관찰시점에의해
"의미(혹은 근거)가 없어게) 존재인 것이다.

본인이 현재 하고있는 작업들은 이렇게 의미 없는 또는
의미없게 해석되고 만 사물들의, 근칠이전에
복잡했을 거스 모를 우리의 근거를 찾아가는 과정을 가진다.

五十六

적절한 메시로 발모한 것은 <디지본 시리즈> 였다. <디지모시리즈>에서의 '디지털'이라는 오브제의 사용 방식은 대본 상호 간의 직접적 의미와 관계가 서로 발견되지 않는 존재들을 섬세한 조절로, 세상에 존재 하지 않던 '디지털 심상'이라는 새로운 의미나 관계를 창조한 상징적인 메시이다. <양자역학적 드로잉>은 디지모와 디지털의 관계, 누코와 본인간의 관계를 병행하며 살펴보고, 이를 평면으로 재 구성 했다.

이후 『모항커뷔』에서도 <디지모시리즈>라는 '디지털'의 파생체가 어떻게 '디지털'이라는 의미한 심상을가진 소재를 작정적인 소재로 만들어 냈는지, 그 과정을 모항커뷔 (파생체) 나 커뷔(원본)의 관계가 여겹해 보았다.

모항귀뷔가 특정상황, 캐어의위협을 전복하는 시절을 포착하고, 이를동일하게 모형커뷔에게 실형시킨느낌는 사물X를 찾는 과정을 보여줌으로써 파생체에게 더 온전한 모형커뷔의 심상을 확립시켜주는 과정을 담고 있다.

五十七

〈철제 오브제를 살리기 위한 방식에 대하여〉에서는 철제 오브제에서 발견한 살아남을 수 있는 몇 퍼센트의 희망을 되짚어 그 희망 자체가 철제 오브제의 생존 방식이 될 수 있다는 것을 보여주고자 했다. 이 작은 희망이자 생존 방식이 철제 오브제의 '미약한 관계'로 드러난다.

작업실에 소장되어있던 물건들의 리스트이다. 이 리스트는 철제 오브제를 발견했을 당시, 철제 오브제가 가지고 있던 사회를 파악하는 자료의 역할을 한다. 또한 리스트 내의 사물들은 개체 간의 간극을 통해 리스트의 공통 심상을 와해시킨다. 이 와해된 심상 위에 철제 오브제를 세움으로써, 무너져 내린 리스트의 심상이 철제 오브제의 미약한 심상으로 읽히게끔 유도되기를 기대한다.

소장품 리스트

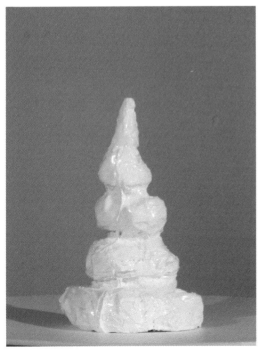

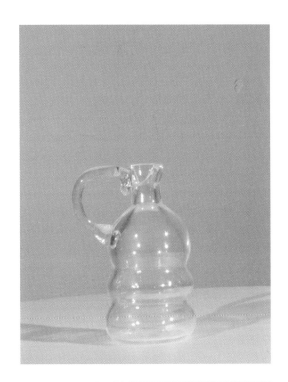

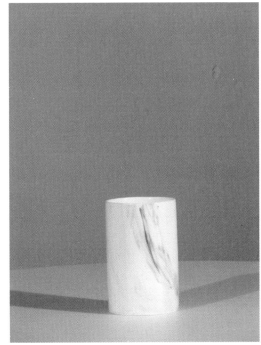

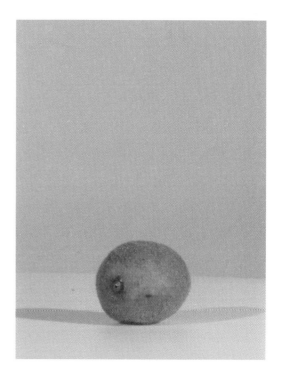

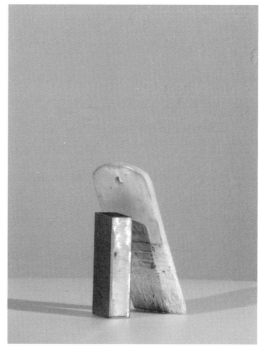

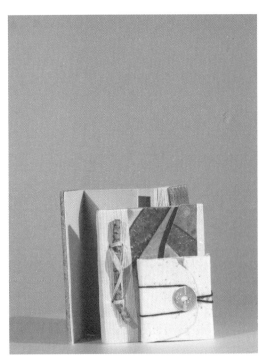

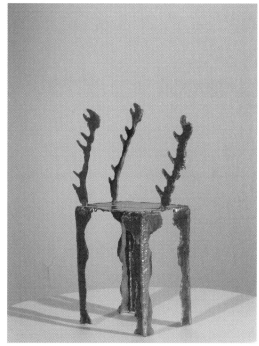

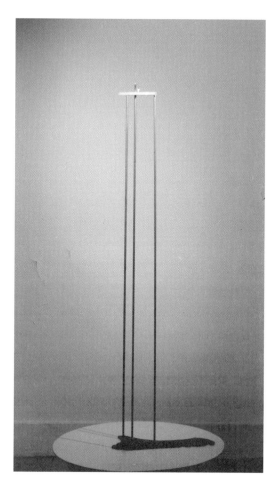

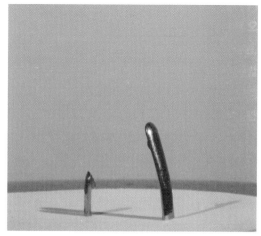

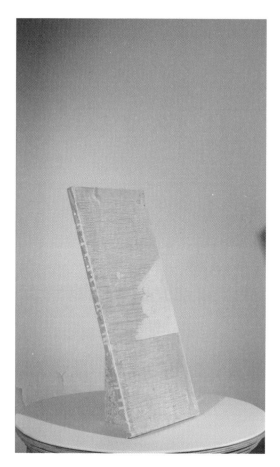

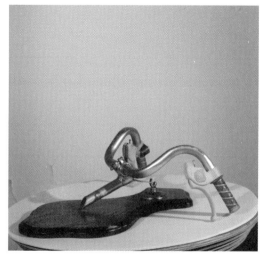

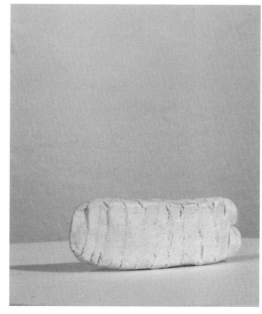

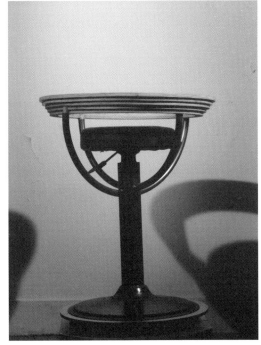

긴 화면의 긴 오브제라는 형식을 취했다. 이 구성은 철제 오브제가 사슴과 비슷한 외형이지만 사슴의 형상이 되지 못한 키의 문제를 발견한 것에 기인한다. 이와 같은 명료한 구조의 반복이 감각되기 원하는 심상에서 벗어나는 이차적 해석을 어느 정도 막을 수 있고, 이를 통해 연작을 특정 심상으로 수렴할 수 있을 것으로 추론했다.

금속성의 오브제

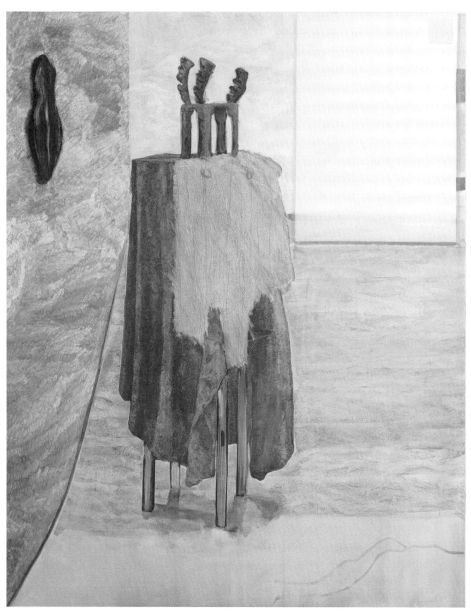

철제 오브제와 좌대

청동제기

참치

의자

장식대

실린더

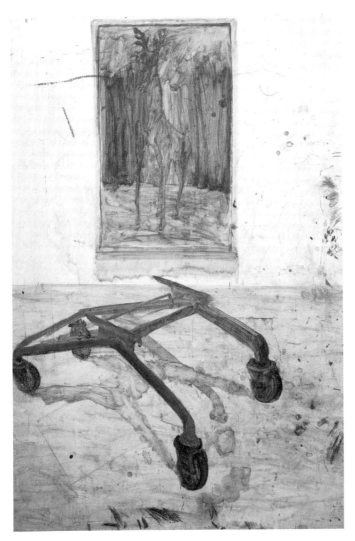

카트와 프레임

커튼

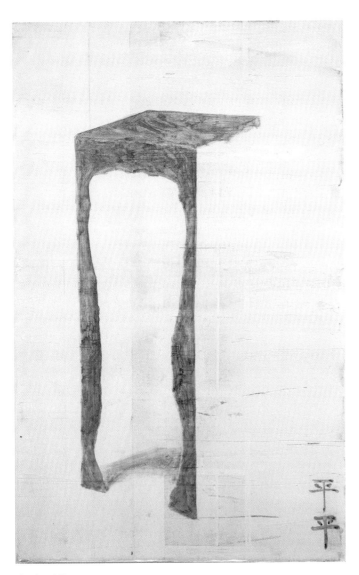

카트와 프레임

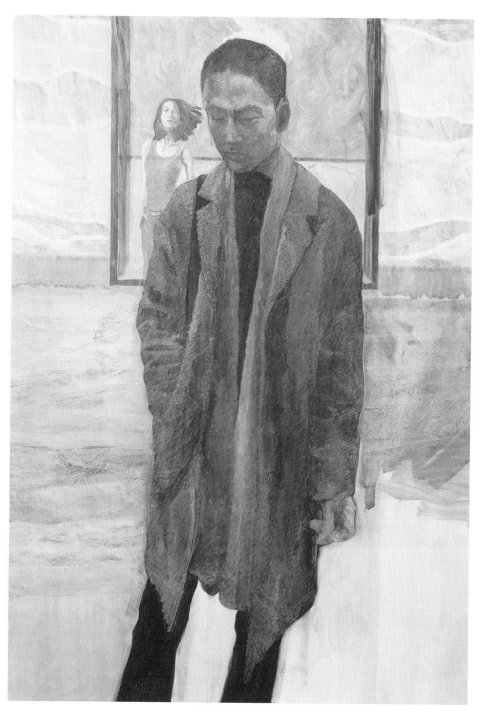

군인 친구

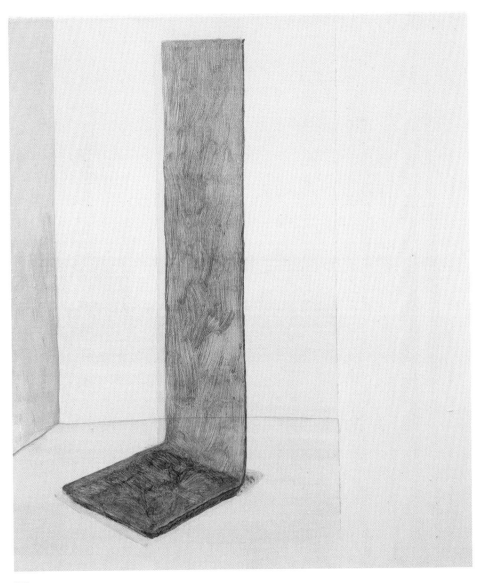

철판

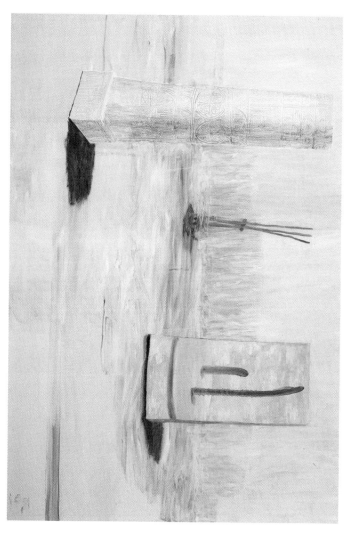

사물 모음

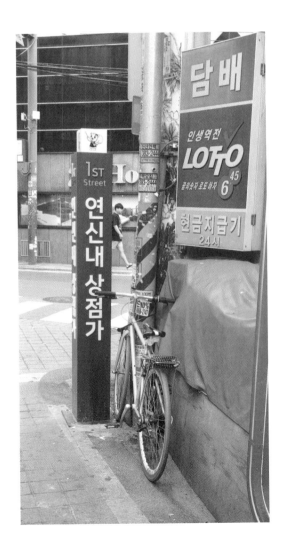

우리는 철제 오브제와 나와의 관계를 표명할 가능성을 가진 두 개의 소재를 발견했고, 이 두 소재들과의 관계를 통해 '미약한 관계'라고 말할 수 있는 철제 오브제의 궁극적 심상을 유도했다. 이제 우리는 두 일련을 어떻게 소재로 사용할지에 대해 고민해보아야 한다. 분명 두 개의 일련 사이의 관계 또한 미약한 관계를 가지고 있어야만 한다. 이 관계를 유지하기 위해 소재 간의 적절한 거리가 어느 정도인지를 규명하고, 이것들이 철제 오브제를 도와줄 수 있는 적절한 예시를 찾아야 한다.

역할이 가능한 두 개의 소재를 찾은 현재, 〈금속성의 오브제〉와 〈소장품 리스트〉가 동일한 위상을 갖고 등장한다면 문제가 생긴다. 〈금속성의 오브제〉는 회화 일련이라는 점과 〈소장품 리스트〉는 파운드 오브제라는 점이 대치되어 "회화와 사물로 나눴구나." 라는 말이 자연스럽게 나온다. 물론 그렇게 나눈 것이 맞지만, 이 상황이 관객에게 제시될 때 이 두 리스트는 도리어 철제 오브제의 위상을 흩트려 놓을 것이 분명하다. 이건 굉장히 난처한 상황이다. 그리고 마침 연신내가 내게 왔다.

연신내 욜로길

 현재 연신내는 매우 괴이하고 역사적인 변화를 겪고 있다. 이 변화는 역사의 몰살 위에 새로운 소재를 쌓는 것이 얼마나 위험 천만한지를 보여줄 예시가 될 것이다. 그리고 이 위험천만한 행동이 철제 오브제에게 도움을 줄 것이라 본다.

 지자체는 지금까지 주기적으로 다양한 효과들을 연신내에 덧입혀 연신내의 상권을 살리고자 노력해왔다. 그리고 현재 연신내는 '연신내 욜로길'이라는 슬로건과 '연이'와 '로이'라는 자체 캐릭터를 내세워 연신내의 새로운 번영을 꿈꾸고 있다. 이 불쌍한 작명과 불쌍한 이미지가 상권을 살려낼지는 의문이지만, 정착할 수는 있다는 희망을 가지고 있다. 일단 이 시도는 연신내에 도달했고 연신내에서 나온 결과물이기에 이것이 연신내의 현주소임을 알 수 있다. 이들이 정착할 수 있다고 보는 이유는 다음과 같다.

 최다 예술인 배출이라는 과거의 영광이 무색하게 현재의 연신내는 일반적인 구 시가지와 마찬가지로 예술적 퇴행의 길을 걷고 있다. 여기서 연신내를 간신히 살리는 요소는 과거의 상점과 건물들인데, 이 유물들이 번화했던 시절 연신내의 이미지를 그나마 암시한다. 그리고 이 유물의 연장선에 '연이'와 '로이'의 역할이 있다. 연신내 두 번째 라인 첫 번째 사거리에는 타일로 '연이'와 '로이'의 모자이크가 있다. 이 사거리는 왕래가 가장 많은 곳으로 이곳에 들어서면 가방에 들어갔다 나온 책처럼 순식간에 더러워진다. '연이'와 '로이' 모자이크도 마찬가지로 20년 전부터 있었던 것처럼 변해서 과거 번화가의 유물처럼 보인다. 그리고 모자이크의 연장선으로 곳곳에 숨어 자리한 캐릭터 구조물들 또한 앞으로 차차 비슷하게 변할 것으로 예상한다. 특히 캐릭터가 연신내의 부정적인 유물로 비칠 수 있는 것은 누가 봐도 시대착오적인 이미지이기 때문이다. 걸어가다 이 빈티지한 모자이크를 발견한다면 당연히 보는 이는 이것이 언제 어떻게 만들었는지 의문이 잠시 들겠지만, 곧 과거 연신내의 유물이라고 생각할 것이다.

 문제는 '욜로길'이다. 이 개발 계획은 2017년 기획한 것이

다. 이 슬로건은 당시 한국에서 '욜로YOLO*'라는 단어가 유행하며 등장했던 수많은 '욜로 마케팅' 중 하나로 보인다. '연신내 욜로길'은 아마 '우리 연신내에서 마시고 죽자.' 정도로 해석할 수 있을 것 같지만, 이것이 연신내에 정착할 수 있을지를 알아보아야 한다. '연신내 욜로길'에 대한 앞선 해석도 괜찮지만, 요소들을 살펴보면 이들이 하는 이야기는 좀 다르다. 일단 현재 연신내 두 번째 라인 입구에는 새로운 전광판이 세워졌다. 그 꼭대기에는 '연신내 상점가 욜로길' 이라고 적혀 있고, 전광판은 세울 당시에는 상점과 동네의 크고 작은 행사를 홍보하는 역할을 했다. 그러나 현재는 이유는 모르겠지만 궁서체로 '연신내 욜로길에 오신 것을 환영합니다.'라는 글귀가 위에서 아래로 흐르고 있다. 동일한 라인에는 길 끝까지 갈지자로 엘이디LED 줄 전구가 걸려 있다. 과거 이 거리는 강렬한 간판들이 줄지어 걸렸지만, 유행이 변하면서 점차 부드러운 간판들로 바뀌었다. 그러나 이 전구와 전광판이 들어서며 다시 과거의 정신 사나운 거리가 되었다. 게다가 주변의 칼국수 포장마차에 반쯤 가려져 전광판과 전구는 자연스럽게 연신내 간판으로 흡수되었다. 또한 길목마다 '1st 연신내 상점가'와 같은 세로 팻말이 박혀 있는데 이것도 마찬가지로 더미들에 쌓여 가판대의 요소 중 하나처럼 보인다. 이러한 요소들이 연신내에 자연스럽게 녹아들어가는 효과는 높게 산다. 하지만 특별하게 유적으로 비치며 연신내의 이미지 역할을 수행하는 '연이'와 '로이'와는 다르게 '연신내 욜로길'은 그 요소요소를 볼 때 각자가 특수한 역할을 수행하지 못하고 있다. 게다가 이 요소들이 자연스럽게 녹아들어갈 수 있었던 이유 또한 이 요소들이 제 역할을 잘 수행하고 있어서가 아니라 원체 연신내에 방치된 이미지가 많았기 때문이다. 안타깝게도 이 전반은 제작자의 소재에 대한 부족한 탐구가 어떻게 재정에 문제를 주는지를 보여준다.

나무위키에서는 한국의 욜로를 이렇게 평가한다. "욜로로 음차되면서 각종 마케팅, 미디어 등에서 널리 쓰이기 시작했는데, 그것도 뭔가 있어 보이는, 혹은 긍정적 의미로 변질되어 카르페 디엠을 설명하는 데 쓰이던 고상한 예제까지 설명에 동원되어 본래 의미가 아닌 우리 식으로 해석한 한국식 외래어 유행어의 전철을 밟고 있다. 심지어 한국식 YOLO에 대한 전문가들의 분석까지 나오고 있다."

연신내 거리의 '연이'와 '로이' 모자이크 공사 현장 사진.

그래도 해결책을 강구한다면 이들에게 어느 정도 역할을
부여할 수는 있다고 본다. 지나가던 학생 무리가 '연신내 욜로길'을
조소하는 것을 보았다. 대부분의 이 지역 주민들은 연신내에 대한
공통적인 회한을 가지고 있다. 그리고 비웃는다. 이번 연신내 상권
개발은 바로 이러한 연신내의 심상을 고조시키고 정점을 찍는 역할
을 수행하는 것이다. '연신내 욜로길'의 귀엽고 하찮은 오브제들은
우리가 가지고 있던 연신내에 대한 심상과 맞물려 연신내에서 형언
하지 못했던 심상이 무엇이었는지를 알려준다. 이번 개발을 통해 우
리는 연신내를 설명할 때, "으악! 연신내에 욜로길이 생겼어."라고
그 심상을 언어화할 수 있고, 이러한 방식의 반복 제시는 어느 정
도 성과를 얻을 것으로 예상한다. 다시 생각해 보면 '연신내 욜로길'
은 귀여워 보이려고 만든 것 같다. '연이'와 '로이'는 연신내의 기본
속성에 자연스럽게 스며들었다. 아마도 연신내가 이제껏 진행한 다
양한 프로젝트의 무덤 위에 이것들이 정점을 찍는 역할이기 때문일
것이다.

　　　현재 철제 오브제는 '관계없음'의 상징이고, 여기서 파생
한 일차적인 심상은 '사슬성'과 '아무 것도 아닌 듯함' 정도로 파악
한다. 무덤 위에 쌓아올린 귀여움이 도움이 될까 싶지만, 여기 철제
오브제의 '아무것도 아닌 듯함'의 감각은 연신내 프로젝트들의 무덤
과 꽤나 비슷하게 읽힌다. 어쩌면 〈모형키위〉가 어려웠던 것은 모형
키위를 〈디지몬 시리즈〉와 비교하며 추론했기 때문일 수 있다. 디
지몬은 몇 번 언급했듯이 심상이 전혀 없는 상태의 디지털에 심상
을 덧입힌 형태였다. 그러나 우리가 하는 것은 희미하게 심상이 존
재하는 것들의 심상을 살려내는 것이다. 이때 애매한 연신내에 '욜
로길'이 가미하고 있는 하찮은 귀여움은 참고할 만한 사항이라고
평가한다.

철제 오브제의 좌대

현재 철제 오브제의 미약한 관계를 드러낼 수 있는 소재는 〈금속성의 오브제〉와 〈소장품 리스트〉이다. 이 두 리스트는 철제 오브제를 위해 작위적으로 제작한 리스트이다. 하나는 철제 오브제에서 파생했다는 명목으로, 다른 하나는 철제 오브제가 포함되어 있다는 명목 아래에 포함했다. 직접적으로 철제 오브제와 연관된 이것들이 철제 오브제를 도와주지 못할 것이라고는 누구도 이야기할 수 없다. 비록 연신내의 상권 개발이 연신내의 개발에 도움이 될지는 모르지만, 연신내라는 이미지를 명료하게 만들었다. 마찬가지로 두 리스트 또한 철제 오브제의 정확한 심상을 짚어낼지는 의문이지만, 철제 오브제의 심상을 정착시키는 역할은 할 수 있을 것이다.

이 소재들 간의 효과가 어느 정도 클지 알 수는 없으나, 세 개의 소재가 함께 등장하는 효과는 확실히 존재한다. 〈금속성의 오브제〉는 긴 화면을 취하고 있다. 이에 맞춰 〈소장품 리스트〉의 첨부 사진 또한 비슷한 구도를 취했다. 둘 간의 비교 분석이 가능하도록 했다. 현재 두 개의 리스트는 평행한 관계에 놓여 있다. 연신내와 비교해보면, '연신내 욜로길' 프로젝트의 일환인 '연이'와 '로이', 그리고 전광판과 친구들과 마찬가지로 이 두 개의 리스트 또한 하나의 상위 프로젝트로 묶을 필요가 있다. 현재로서는 두 개의 리스트가 비슷한 효과를 위해 만들어졌고, 비슷한 구도를 취하고 있기에 두 리스트의 평행 관계가 부각되어 두 리스트의 표피적인 비교를 피하지 못하게 만든다고 생각한다. 지금까지는 그 심상을 포함할 빈 공간을 마련하는 것까지만 진행했다. 철제 오브제를 통해 보여주고자 하는 심상인 미약한 관계를 아직 두 개의 리스트의 관계에는 포함하지 않았다. 이제 이 공간에 철제 오브제의 심상(혹은 미약한 심상)을 입히는 역할을 할 무언가를 찾아야 한다. 그 무언가가 바로 평행 관계를 흐릿하게 만들 상위 프로젝트의 위치를 차지할 것이다.

이 프로젝트들을 묶어줄 수 있는 다른 소재는 무엇이 있겠는가. 막연히 이 사건의 시발점인 철제 오브제라고 할 수 있으나, 이것을 권장하지 않는 것은 우리가 말하는 철제 오브제는 그 자체

의 심상이 뚜렷하지 않기 때문이다. 연신내의 상권 개발의 모든 사건을 묶는 것이 연신내 자체가 아닌 '연신내 욜로길'이라는 특정 심상 작동 장치인 것과 마찬가지이다.

현재 떠오르는 것은 좌대이다. 이 사건에서 철제 오브제 다음으로 큰 발단은 철제 오브제의 좌대이다. 좌대는 철제 오브제가 어떻게든 다른 사람들 눈에 들어가도록 만들기 위해 꾸역꾸역 생각한 결과이다. 여기서 좌대는 위의 역할을 할 가능성이 있다. 사물과 내가 만났을 때 변화한 심상을 좌대에 비춰볼 수 있기 때문이다. 이 모든 과정이 사실 철제 오브제를 마주할 때 생긴 '단편적 심상'을 파헤치고, 그 이면에 숨어 있던 심상을 모색하는 것이라고 볼 때 좌대는 그 단편적 심상 자체를 대변할 수 있을 것이다. 그리고 이때 두 개의 리스트는 마주했을 당시의 단편적 심상이 단순히 무작위로나 우연으로 등장한 것은 아니라는 것을 증명할 것이다.

〈철제 오브제와 군인 친구〉의 첫 번째 패널에서의 좌대.

어쩌면 좌대는 올라간 사물에 역사성을 부여하는 역할을 하고 있는 것 같다. 좌대가 부여하는 역사성에 의해 좌대에 올라간 사물은 시각에 더욱 뚜렷하게 다가온다. 철제 오브제를 발견했을 당시 좌대의 이러한 효과를 이용해 철제 오브제가 전달하는 기본 감각인 미약함을 약화하고 눈에 좀 띄게 해보고자 했다. 당시에는 그 미약함이 주 감각이라는 것을 알지 못했고, 단지 시각적 강화만을 원했기 때문이다. 그리고 이 효과는 미약함 이면의 무력감이나 생각 없는 것 같은 감각을 끌어냈다. 이렇게 볼 때 현시점에서 좌대 자체는 미약한 관계 자체에는 도움을 주지 못한다. 그래도 연신내처럼 심상들의 무덤 위에 세워진 이 정점은 나약하게나마 대표 심상의 역할을 할 수 있다. 그렇다면 과연 좌대는 철제 오브제의 상징 기호 역할을 할 수 있을까.

이 역할을 수행할 요소를 '연신내 욜로길'은 아직 만들지 못하고 있다. 연신내는 '연이'와 '로이' 그리고 '연신내 욜로길'을 일종의 로고로 만들고자 했다. 그러나 이것들은 아직 로고보다 보충의 역할만을 수행하고 있다. 현재 연신내를 상징하는 로고는 연신내역 6번 출구다. 연신내역은 연신내의 위치를 확립한다. 연신내역 6번 출구는 연신내 중심 거리로 통하는 주 통로이며, 역 앞에는 버스 정류장도 있어 외부에서 연신내로 들어오는 유일한 통로다. 더불어 3호선과 6호선이라는 지리적 명확성을 심어준다. 또한 주제의 이름과 겹쳐 머릿속에서 거리와 역의 이미지가 중첩 상태를 이루도록 한다.

연신내역 6번 출구, 네이버 지도 로드뷰.

지금까지 살펴볼 때 현재 좌대가 할 수 있는 사항은 철제 오브제 전반의 상징 기호까지는 못하지만 철제 오브제와 내가 마주했을 때의 상황을 보여주는 증거 정도의 역할*은 할 수 있다고 본다. 좌대가 철제 오브제와 함께 등장한다면 좌대는 첫 만남으로 여기게 한 상황 자체를 보여주는 명확한 역사적 위치를 철제 오브제에게 부여할 것이다. 그리고 좌대 위에 놓인 과거의 철제 오브제는 현재의 철제 오브제에 또 다른 현재의 심상이 존재할지 모른다는 것을 우리에게 전해줄 것이다. 좌대는 긴 화면 전반의 시발점이다. 두 개의 리스트 중 특히 〈금속성의 오브제〉의 시작에 조금 더 많은 영향을 주고 있다. 이에 〈금속성의 오브제〉 앞에 철제 오브제와 좌대가 함께 등장한다면, 우리는 당연하고 자연스럽게 〈철제 오브제와 군인 친구〉의 첫 번째 패널을 볼 것이다. 좌대와 첫 번째 패널의 긴밀한 관계를 통해 보는 이는 〈금속성의 오브제〉의 기원을 파악할 수 있다.

나는 좌대가 이 역할을 굉장히 잘 수행하고 있다고 판단한다. 앞서 「철제 오브제」에서 다루었던 철제 오브제의 기원과 무게, 구성, 시각을 좌대는 그 상징성을 통해 총체적으로 드러내고 있다.

철제 오브제와 두 리스트 간의 무게에 대하여

이미 두 리스트 내부에는 리스트의 특질에 의해 '미약한 관계'라는 철제 오브제의 심상이 있다. 그러나 "이 미약한 관계가 철제 오브제의 심상이다."라고 말할 수 있으려면 몇 개의 장치가 필요하다. 일단 연신내를 소개하며 "연신내에 욜로길이 생겼다."라고 말할 수 있는 요소들에 대해 조금 더 세밀하게 짚어 봐야 한다.

연신내에는 실패해 온 프로젝트들이라는 전제가 있었다. 이 실패들로 주민들은 새로운 프로젝트를 받아들일 때 연신내가 더 괴이해질 것을 알고 있다. 그리고 그 정점에서 '연신내 욜로길'이 발동했다. 희미한 심상들의 축적 끝에 세운 강한 마지막 도약이 연신내의 주요 심상이 된 것이다. 이와 비슷하게 철제 오브제에서의 심상의 축적은 현재 두 리스트의 시각적 반복의 효과를 통해 드러나고 있는지도 모른다. 우리가 어느 정도 사물 간의 간극을 무감하게 만들어 빈 좌대를 세우고 그 위에 철제 오브제를 올리기로 계획했으니 말이다. 그러나 빈 좌대는 연신내와 차이점이 있다. 바로 연신내에서는 이번 시도에 대한 단념이 전제했다는 것이다. 그리고 단념에 부응하는 결과로 '욜로길'이 연신내를 뚜렷한 심상을 가진 소재로 승화시켰다고 생각한다. 그러나 철제 오브제와 두 리스트는 이러한 기대와 기대에 부흥하는 관계가 있는지 알 수 없다. 다시 말해 철제 오브제와 내가 지금껏 해온 어떻게든 이어 붙이려는 노력을 관찰자가 어떻게 읽을지 알 수 없다. 여기서 우리는 두 가지 경우를 살필 것이다.

첫째는 관찰자의 시점에서 지금 내가 취하는 과정이 연신내를 개발한 이들의 과정과 다를 바 없을지도 모른다는 경우이다. 단념에 부응하는 결과로 본다면, 지금까지의 모든 과정은 연신내의 실패한 프로젝트들과 동일한 위치를 갖게 된다. 이때 우리는 좌대를 상징물로 설정해 이 상황을 종결할 수 있다. "이 모든 철제 오브제의 상황은 좌대에서 나왔다."라고 말한다면, 비록 좌대에서 비롯한 사건 이전의 상황은 배제되지만 그 사건 전반을 하나로 결론지을 수는 있다. 즉, 좌대가 '연신내 욜로길'의 역할을 수행하는 것이다.

또 다른 하나는 현재 내가 철제 오브제에 가한 방식을 보면서, 관찰자가 이 방식이 내가 철제 오브제를 다루는 여러 방식들 중 하나라는 것을 인지하는 것이다. 이러한 관점에서 현재의 과정을 통해 나오는 결과는 보는 이에게 철제 오브제에서 나올 수 있는 심상들 중 지금 이 순간의 (단편적) 심상일 뿐이라고 인지된다. 이때 좌대와 이 일련에서 나온 심상 하나는 연신내에 가한 수많은 실패들 중 하나와 동일한 선상에서 해석될 것이다.

우리의 시도가 수많은 심상 중 하나를 들춰낸 것에 불과하다고 할 때 철제 오브제 그 자체를 다시 한 번 제시한다면, 철제 오브제는 어딘가에 존재할지도 모를 수많은 철제 오브제의 심상들의 정점에 위치하게 된다. 이 시점에서 제시하는 철제 오브제는 단순히 다시 한 번 언급하는 것이 아니다. 나와의 관계인 미약한 관계 이외에 수많은 관계를 가질 가능성이 있는 가진 철제 오브제로 읽을 수 있다. 이는 연신내역의 '연신내'라는 단어와 '연신내 욜로길'의 '연신내'라는 단어가 다른 것과 마찬가지이다. 위의 가정 하에, 현재 다시 제시하는 철제 오브제는 '연신내 욜로길'의 '연신내'가 될 가능성이 있다. 그리고 이렇게 명명할 때 두 개의 리스트와 '미약한 관계'는 하나의 예시로 작용하며, 철제 오브제의 위상을 지금 다시 언급하는 철제 오브제의 위상으로 재지정할 수 있는 발단이 된다.

「연신내」에서 나는 연신내가 소재를 다루는 방식을 이용해 철제 오브제가 가지고 있는 소재, 〈소장품 리스트〉와 〈금속성의 오브제〉를 철제 오브제에 적절하게 사용하고자 했다. 그러나 비교를 통해 정작 얻고자 한 두 리스트를 어떻게 운용할 수 있을지는 알지 못했다. 대신에 '긴 화면'의 무게를 어떻게 둘지와 현재의 철제 오브제가 가지고 있는 무게가 다른 작용을 할 수 있을지라는 새로운 두 개의 질문을 얻었다.

여기서 눈길이 가는 요소는 현재의 철제 오브제에서 비롯한 것이다. 두 개의 리스트와 '미약한 관계'는 청동기 문양 이야기에서 다룬 이미지의 의미와 형태에 해당한다.* 청동기 문양은 의미와 형태가 수직의 시공간에 의해 변했다면, 여기서의 방식은 수평의 시공간에 의한 변동이 될 수 있다.

청동기 이야기에서 우리는 이미지의 영속에 있어 중요한 것은 의미나 형태가 아닌 그 기호 자체임을 분명히 한 바 있다.

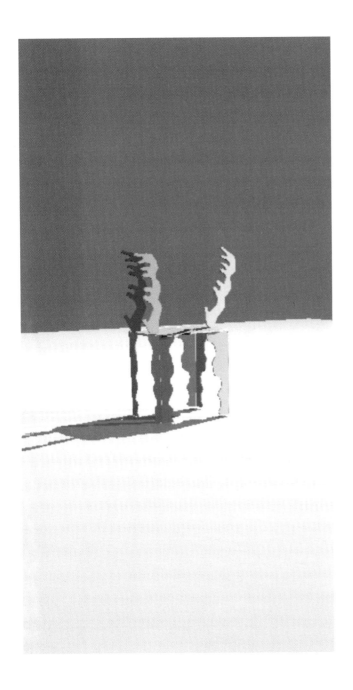

어쩌면 더 이상 두 리스트 자체에 대한 탐구나 '미약한 관계'에 대한 이야기는 필요하지 않을지도 모른다. 앞의 이야기들은 모두 철제 오브제에게 인위적으로 관계를 선물해주고 철제 오브제가 있을 만한 위치를 만들어주는 이야기였다. 철제 오브제가 살아남을 수 있을 방식에 대한 이야기였다. 이제는 현재 이 방식으로 철제 오브제가 과연 살아남을 수 있는지를 판명할 때가 되었다.

이제는 철제 오브제가 살아남을 수 있는지, 작업이 되어 어딘가에 영향을 끼칠 수 있을지 결론을 내릴 때가 됐다. 지금까지 철제 오브제는 보는 이에게 어떻게 비칠 수 있는가에 대한 수많은 방식을 부여받았다. 이제는 진정으로 철제 오브제의 생존에 걸맞은 방식이 무엇인지를 판명할 때다. 최적으로 선택한 방식마저 철제 오브제에게 부합하지 않는다면, 우리는 철제 오브제의 생존을 포기해야 한다. 철제 오브제에게 지금까지 한 시도들과 이에 따른 변화를 살펴보며 조심스럽게 철제 오브제의 생사에 대한 결론을 내리고자 한다. 철제 오브제에 대한 연약한 기대가 무너지지 않길 바란다.

철제 오브제가 가질 수 있는 위치

붉은 악마 엠블럼.

처음 철제 오브제를 대면할 때 우리는 철제 오브제 그 자체를 관찰한 결과로 얻은 심상들을 다뤘다. 현재 철제 오브제의 심상은 두 개의 리스트와 연신내의 비유를 통해 철제 오브제 그 자체가 아니라 파생한 부수적인 소재들의 관찰에 기대고 있다.

여기서 덧붙일 것이 하나 있다. 지금 철제 오브제 자체는 먼지와 송홧가루가 쌓이고, 더 산화되고, 뭔가 좀 묻어서 이 글을 처음 쓰기 시작할 때의 모습과 다르다. 글 속의 철제 오브제는 처음 마주했을 때와는 다르게 수많은 수식들과 보충들에 둘러싸여 있다. 철제 오브제를 처음 마주했을 때의 원체와 원관념은 글로만 남아 있을 뿐 이 글과 철제 오브제를 함께 보며 내가 지금 느끼는 감각이 진짜 당시에 느낀 덩어리 속에서 겨우 숨 쉬고 있던 철제 오브제의 감각이었는지 이제는 전혀 알 수가 없다. 앞에서 이런 말을 했다.

사실 다 만들어진 철제 오브제를 보면, 철판의 이미지가 철제 오브제에 진짜 남아 있나 싶다. 그리고 만든 지 오래되고 만들 때부터 너무 변형이 많아서 원판의 이미지가 뭐였는지 가물가물하다. 그래도 이 철 덩어리를 살리기로 마음먹었기에 이 철 덩어리의 원판 이미지를 상정할 필요가 있다. 청동기 문양이 빗살무늬 토기에 기반을 두고 있다는 것이 사실인지 알 수 없다. 그래도 청동기 문양의 기반은 빗살무늬 토기이다. 원판이 남아 있는지 알 수 없고 그저 예뻐서였는지 모르겠지만 그 철판에 철제 오브제의 기반을 두기로 했다.

과거 철제 오브제를 마주했을 때 철판의 이미지가 남아 있는지 알 수 없었던 것처럼, 지금 철제 오브제에 당시의 철제 오브제가 남아 있는지 알 수 없다. 이것은 예상한 결과이기도 하다. 우리는 현재의 사건 전반을 양자역학의 방식에 기대어 진행했다. 양자역학에 기대어 이미지를 다루는 방식에서 이미지의 감각과 심상은 마주하는 순간에 정의된다. 그리고 지금까지 철제 오브제와 수많은 순

간을 마주했다. 처음 철제 오브제를 마주하면서 느낀 희미하거나 끊어질 듯하고 어쩌면 미약하다고 표현 가능한 이 관계를 우리가 다시 느낄지 알 수 없다. 하지만 희망적이게도 우리는 이 관계를 기록해 두었고, 현재의 관계와 비교할 수 있는 가능성이 보인다는 것이다. 「철제 오브제와 기호화에 대한 이야기」에서 우리는 청동기 문양의 기호화 과정과 이미지의 살아남는 방식에 대해 이야기했다. 청동기 문양은 그 의미와 형태가 변화했지만, 그 이미지와 기호는 2006년 독일 월드컵 대회까지 공적으로 살아 있었다. 수많은 해석과 변혁을 겪은 청동기 문양에게 의미와 형태의 변화는 중요하지 않다. 그 이미지가 몇천 년 동안 지속되고 있다는 것만이 의의를 갖는다. 우리의 철제 오브제는 이제 작위적인 한 번의 해석과 변혁을 거쳤다. 서로 다른 관찰 시점의 차이에 의한 관계 간의 각도 차를 안다면 철제 오브제가 가질 수 있는 관계의 범위를 유추할 수 있다. 마치 빗살무늬 토기와 한나라 청동기를 보며 그 사이의 변화 과정을 상상할 수 있듯이 말이다.

대수롭지 않게 여겼을지 모르지만, 우리는 과거의 철제 오브제에 대한 기록과 더불어 철제 오브제를 처음 마주했을 당시를 대변할 멋있는 유물이자 상징인 '좌대'를 발견했다. 이 좌대는 내가 마주한 철제 오브제를 살리기 위한 나의 방식 전반의 대변자이기도 하다. 만약 관찰자가 두 리스트와 좌대를 통해 철제 오브제에서 내가 느낀 무게와 질감, 사슴성과 역사를 떠올렸다면 철제 오브제의 생존에 충분히 성공적인 결론이 된다. 만약 나의 관찰 과정이 군더더기 없다고 느낀다면, 현재까지의 과정을 진지하게 받아들이고, 각각의 요소들을 다른 방향으로 전이해서 더욱 다양한 방식들을 발견할 수 있게 될 것이다. 그리고 철제 오브제의 관계의 범위를 추측할 수 있게 될 것이다.

나는 〈금속성의 오브제〉에서 구도적 통일로 '미약한 심상'을 이끌어내려고 했다. 그러나 여전히 관찰자는 〈금속성 오브제〉를 몇 개의 그룹으로 묶어 정의하고 그 정의를 내가 느낀 철제 오브제의 심상으로 파악할 확률이 높다. 처음엔 철제 오브제에 대한 나의 심상을 온전히 전하려 했지만, 현재는 관찰자 개인의 해석과 심상이 나의 심상과 달라도 된다고 생각한다. 관찰자의 분류 방식에

나의 언어화되지 못한 이차적 심상들이 존재할지 모르지만, 내가 철제 오브제에서 느낀 무게나 사슬성 따위가 일차적 심상으로 자리하고 있을 것이 분명하다. 철제 오브제의 일차적 심상을 각자가 해석한다면, 나의 이차적 혹은 파생된 심상은 중요하지 않다. 차라리 관찰자 각자의 심상들을 종합한다면, 더 확고하고 공감 가능한 '철제 오브제'라고 언어화할 수 있는 심상이 탄생하게 될 것이다. 만약 이러한 관찰자의 해석이 지속적으로 쌓인다면, 철제 오브제는 더욱 또렷하게 살아남을 수 있다.

철판에서 비롯한 이야기를 조금만 더 하고자 한다. 철판과 철제 오브제는 같은 심상을 떠오르게 하지 못한다. 그럼에도 우리는 철판에 철제 오브제의 기원을 두기로 했다. 그리고 철판의 요소들은 철제 오브제가 나아가는 방향에 다양한 요인으로 영향을 미쳤다. 원체와 파생체에 대한 것이다. 파생체의 심상에는 원체의 요인이 남아 있다. 그리고 나머지 부분은 제작자와 관찰자의 또 다른 무언가로 채워진다. 즉, 파생체는 원체의 일부와 제작자의 일부, 그리고 관찰자의 관람 순간에 의해 생기는 외생변수 α가 혼재된 형태인 것이다.

(파생체)
 =(원체의 요소의 부분집합)+(제작자의 요소)or(관찰자의 요소)+α

과거의 철제 오브제는 원체로서 또 다른 파생체를 생성했다. 파생체로는 좌대도 있고, 긴 화면도 있으며, 연신내도 있다. 이것들은 모두 제작자인 나의 일부와 철제 오브제의 일부, 그리고 α가 혼재된 사물들이다. 그리고 현재의 철제 오브제는 이 사물들의 파생체로 읽힌다. 현재 철제 오브제를 이루는 요소는 다음과 같이 정리할 수 있다.

(현재 방식에서의 철제 오브제의 심상)
 =(긴 화면의 요소의 부분집합)+(나의 요소)or(관찰자의 요소)+α
 =[{(기존 철제 오브제의 요소의 부분 집합)+(나의 요소)+α'}
 의 부분집합]
 +(나의요소)or(관찰자의 요소)+α

현재의 철제 오브제의 모습은 내가 긴 화면과 연신내, 좌대를 철제 오브제에 이입하고 관찰해서 만들어질 수 있지만 관찰자의 관찰로 만들어질 수도 있다. α는 관찰자의 관람에 의한 효과로 관찰자가 사물을 바라보기로 한 시공간의 차이에 따라 달라지는 변수이다. 또한 긴 화면이 '하나의 방식'에 불과하다고 볼 때 현재의

조건은 다음과 같이 정리할 수 있다.

(현재 방식에서의 철제 오브제의 심상)

=(파생체의 요소의 부분 집합)+(나의 요소)or(관찰자의 요소) +α

=[{(기존 철제 오브제의 요소의 부분 집합)

+(나의요소)or(관찰자의 요소)+α'}의 부분집합]

+(나의요소)or(관찰자의 요소)+α

변수로 가득 차 있는 상황은 이 책의 전반을 통해 바라는 가장 이상적인 철제 오브제의 생존 방식이다. 위의 도식은 긴 화면으로 대변되는 전반의 과정이 철제 오브제에서 파생할 수 있는 방식들 중 하나일 때의 철제 오브제의 심상으로, 이 경우 철제 오브제의 심상은 무한대로 넓어진다. 다시 말해 무한대로 느껴질 정도로 실패한 프로젝트 위에 '철제 오브제'라는 '연신내 욜로길'이 세워지는 것이다.

철제 오브제의 심상은 가시화될 수 있는가

좌대는 철제 오브제 심상의 가시화에서 매우 중요한 역할을 한다. 좌대는 철제 오브제에게서 나온 나의 파생체들을 대표한다. 좌대가 등장하면서 철제 오브제의 위치는 변하고 기존의 상황과 다른 상황을 제시한다. 좌대는 기존 철제 오브제에 대한 나의 심상을 대변하는 기호로 작용하고, 이를 통해 관찰자는 각자 다른 방식의 심상들을 가질 수 있다.* 뿐만 아니라 관찰자 각자가 유추한 철제 오브제의 심상에 대한 방식과 좌대를 비교하면 철제 오브제에 대한 원체의 나의 심상도 드러날 것이다.

좌대가 대변하는 것은 바로 '미약한 관계'이다. 우리는 좌대를 통해 두 개의 리스트와 철제 오브제의 관계를 본다. 가장 먼저 나는 좌대의 역사성을 이용해 철제 오브제의 흐릿한 심상(현재의 미약한 관계)을 또렷한 무언가로 드러나도록 했다. 그리고 좌대의 역사성의 연장선에서 〈소장품 리스트〉가 등장할 수 있었고, 좌대 위의 철제 오브제로 부각된 사슴성을 통해 〈금속성의 오브제〉가 등장했다. 이렇게 차례대로 등장한 소재들은 철제 오브제의 흐릿한 심상을 또렷하게 만들려는 노력으로 읽힌다. 더불어 리스트 안의 끊어질 것 같은 관계의 개체들은 '리스트'라는 소재를 통해 어떻게든 이어지고자 하는 노력을 보여줄 것이다. 이와 같이 흐릿한 것을 또렷하게 만들고, 끊어진 것을 이어 붙이려는 노력은 그 자체로 흐릿하고 끊어질 듯한 무언가가 존재한다는 반증이 된다. 여기서 좌대는 두 리스트의 기원으로 위치해 관계들을 이을 수 있겠다는 희망을 주고, 또렷하게 만들려는 방식이 어떻게 생겼는지를 보여준다. 이 인식의 과정을 통한다면, 결과적

철제 오브제만을 볼 때보다 좌대를 거쳐 볼 때 사물 자체에 대한 해석은 더 또렷해질지 모르지만, 사물의 심상에 대한 해석은 그 폭이 넓어진다.

〈소장품 리스트〉 중 철제 물체를 위한 좌대.

으로 좌대는 '미약한 관계', 그 자체가 될 수 있다.

이때 우리는 철제 오브제의 '미약한 관계'가 철제 오브제의 주된 이미지로 보일 것을 우려해야 한다. 이번 장의 대유에서 비롯한 가정들에 따르면, 미약한 관계는 단지 철제 오브제의 단면에 불과하기 때문이다.

미약한 관계가 지배적으로 보이는 것을 방지하기 위해 철제 오브제의 발견부터 「철제 오브제」에서 언급한 것들, 즉, 수식과 보충들에 의해 가공되지 않은 원체의 철제 오브제를 제시할 필요가 있다. 앞서 잠깐 언급했듯이* 좌대는 철제 오브제에서 나온 나의 심상을 대표한다. 그렇기에 「긴 화면」 이전의, 심상을 미약하다고 정의하기 이전의 사건들은 다루지 못한다. 그래서 좌대만 제시한다면 수식과 보충들에 의해 가공되는 이전의 원체의 철제 오브제에 대한 이야기는 완전히 차단될 것이다. 그러나 나는 모순적이게도 사물을 본 순간 변한 단편적 심상(즉, 긴 화면 이전의 심상)이 좌대를 통해 발현될 수 있다고 말하기도 했다.* 좌대가 「철제 오브제」에서 언급한 것들을 대변할 수도 있다는 것이다. 두 상황이 모두 좌대를 통해 발현할 수 있는 것은 좌대의 등장이 긴 화면을 제작하기로 한 시점과 내가 철제 오브제의 관찰을 시작한 시점 사이에 있기 때문이다. 그래서 좌대와 긴 화면이 함께 등장할 때와 좌대와 관찰 이전의 사건이 함께 등장할 때의 좌대의 해석은 달라진다. 믿기지 않지만, 좌대에 의해 미약한 관계가 전반적인 이미지로 비치는 것에 대한 우려도 해결된다.

지금까지의 이야기를 정리하면, 우리는 좌대와 그 무언가를 통해 '미약한 관계'를 보여줄 수도 있고, 좌대와 또 다른 무언가를 통해 그 이전의 원체의 철제 오브제도 제시할 수도 있는 것이다.

철제 오브제에게 전반적인 것이 만약 존재한다면, 철제 오브제와 함께, 앞서 「철제 오브제」에서 다룬 것과 「긴 화면」에서 다룬 것, 좌대, 그리고 다시 한 번 철제 오브제가 등장한다면, 이 사건은 모두 종결될 수도 있다.

본 책, 109p 세 번째 문단 참조.

본 책, 106p~107p 참조.

철제 오브제는 살아남을 수 있는가

철제 오브제의 심상에 대한 이 모든 사건을 끝낼 수 있다. 그런데, 그래서 과연 철제 오브제는 살아남을 수 있는가. 내가 현실에서 마주한 철제 오브제는 살아남을 수 있는 어떤 희망이 아주 미약했다. 나는 이 현실이 철제 오브제의 수많은 심상들의 부분집합 중 공집합∅을 골랐기 때문이라고 위로했다. 그리고 관객은 내가 본 것 이외의 부분을 찾아낼 수 있기를 바란다.

그러나 과연, 진짜로, 철제 오브제에게서 내가 본 것이 수많은 부분집합 중 하나였는지, 철제 오브제의 전부였는지 알 길이 없다.

철제 오브제의 생존을 좌대에 맡기고 성급하게 마무리하면서, 철제 오브제의 의의를 몇 가지 생각해 보았다. 이 책이 결과적으로 철제 오브제 자체에 변화를 준 것은 확실하다. 그러나 이 영향이 사회, 특히 예술 사회에 영향을 주었거나 앞으로 영향을 줄 수 있다고 보기는 어렵다. 철제 오브제에 대한 이 이야기가 얼마나 관심 갖기 어렵고 딱히 삶에 도움도 되지 않는다는 것을 안다. 쓰잘머리 없는 이야기일지도 모른다.

2018년 7월 즈음 페이스북 페이지 〈혐규만화〉에서 이런 것을 봤다. "재능이 없다고 무가치한 것이 아니고, 단지 재능 있는 것에 더 관심이 갈 뿐."이라고 하며 "나 자신의 소소한 것을 다 참고 봐줄 만큼 외로운 사람들에게 그것을 보여주는 것이 좋겠다."고 씌어 있었다. 그리고 이 이야기가 철제 오브제에게 느끼는 감정인 것 같다. 철제 오브제는 열심히 자체 변혁을 하고 있다. 그러나 애초에 철제 오브제가 가지고 있는 의의는 희미한 것이고, 누구도 이 희미한 것에 관심을 갖기란 어려울 것이다. 내가 도움을 주겠다고 마음먹은 사물이었는데도 이야기를 성급하게 마무리한 다음에 다시 이 사물에 마음을 쏟는 것이 부담스럽고 어렵다. 철제 오브제가 이 정도로 애석하기에 이 사물에 감정이 이입된 듯하다. 이미 말했는지 모르겠지만, 철제 오브제를 고른 이유는, 이 철제 오브제가 안타까워서이다. 정말 시간이 많아서 자세히 들여다보면 뭔가 볼거리가 있는데, 그렇게 되기까지가 어렵다. 이 책이 출판되면, 철제 오브제는 서점에서 '보노보노'나 '곰돌이 푸' 따위의 소재들 사이에 위치할 것이다. '보노보노'나 '곰돌이 푸' 사이에서 철제 오브제가 살아남을 수 있을지 불안함이 그지없다. 다만 바람이 있다면 철제 오브제를 통해서 주변의 의미 없는 것들을 다시 발견할 수 있는 방법을 얻었으면 하는 것이다.

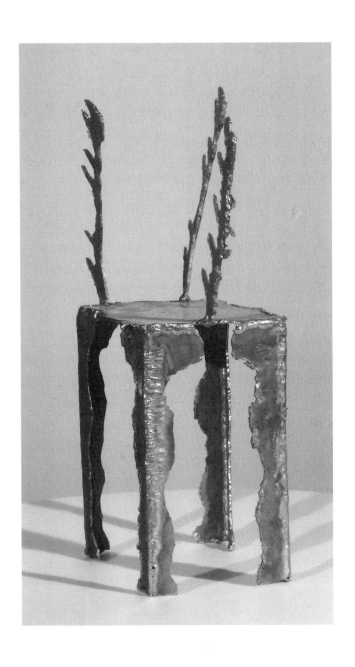

안녕~

<u>p.s</u>

　　작업을 진행하면서 문맥상 어디에 넣을지 몰라 지워버렸던 그리 중요하진 않은 이야기들을 적고 마무리하겠다.

　　내가 배운 '예술러', 즉, 예술하는 사람은 완전한 공감을 하거나 완전한 감동을 느끼지 못한다. 단지 새로운 조건의 존재를 제시하는 것을 직업으로 갖고 있을 뿐이다. 이들은 대상을 단순히 제시할 줄 알 뿐이다. 작업 대상이 아련한 것인지, 폭력적인 것인지, 한심한 것인지 알지 못한다. 냉혈한 작가로 보이지 않으려면 대상은 무조건 예술러의 바로 옆에 붙어 있어야 한다. 작가와의 거리에서 주제나 소재가 대상보다 가까워서는 절대 안 된다. 물론 내가 배운 것 내에서의 이야기이다. 작업물 없이도 작가가 될 수 있는 방법은 이것인 것 같다. 그리고 대상과의 거리가 멀어질수록 그 작가는 퇴물이 되는 것 같다.

　　예술화하거나 작품화하고 싶은 마음보다는 '철제 오브제'를 장르 중 하나로, 매체 중 하나로, 혹은 담론의 장 중 하나로 만드는 것이 나의 이상이었다. 내가 배우는 예술은 매우 메타적인 것들인데, 그 메타적인 것들을 묶는 또 다른 상위 차원을 만들기를 나에게 바라는 듯하다. 또 다른 상위 조건이 존재한다면 담론의 장은 넓어질 수 있다. 철제 오브제가 예술이 될 수 있는지 알 수는 없지만, 내가 이 사물을 다룬 방식은 나에게 하나의 상위 차원을 전달했다. 매체의 상위 차원이 존재하고, 이를 알면 뭔가를 매체화할 수 있겠다는 무너진 커다란 이상.

사물에 수많은 다정한 말과 수많은 논거의 부재함을 혼합하면 예술이 될진 몰라도, 배경에 묻혀 생을 마감하는 결말은 피할 수 있는 것 같다. 작업실을 치워야 해서 모든 과제물들과 물품들을 창고에 넣었는데 '철제 오브제'가 가장 잘 보인다. 이제 철제 오브제가 하나의 굳건한 사물로 자리 잡은 것 같아 뿌듯하다.

이 과정을 겪으며 주변에서 빨리 다른 작업을 진행하라는 말과 시선을 받았다. 그리 유쾌한 결말은 없는 것 같다. 그래도 "어휴, 수고했네."라는 이야기를 들어서 기분이 좋다.

사 　 슴